Neo Soul Guitar

Neo Soul 吉他 入門

著・演奏 **Soejima Toshiki**
翻譯 **柯冠廷**

示 範 音 檔

影 像 示 範

RittorMusic
全書範例影片示範！

典絃音樂文化國際事業有限公司

Guitar
magazine ギターマガジン

Chapter ③
加入一些爵士的元素吧

Chapter ④
學會 Neo Soul 的彈奏語感吧

Chapter ⑤
練習最終課題曲成為 Neo Soul 吉他手吧！

Column

前 言

致想入門學習 Neo Soul 吉他的讀者：

各位幸會，我是吉他講師 Soejima Toshiki。 非常感謝你願意翻閱此書。

雖然有些唐突，但我想請問拾起本書的你！

請問你覺得 Neo Soul 吉他是指怎樣的演奏風格？

……包含我在內，世上沒有人回答得了這個問題。

不瞞各位，其實我自己也不甚明白…

要說原因為何，一言以蔽之，就是因為 Neo Soul 吉他的發展還是現在進行式，是種嶄新的吉他演奏，是仍未被明確定義的樂風！

我們打開 YouTube 或 IG，每分每秒都可以看見全世界的吉他手在發佈彈奏影片。 而其中我們可以看到 Tag「#Neo-Soul」這個標籤的不可勝數。

有人用 Stratocaster，也有人用全空心，也有人用配備 Floyd Rose 大搖座的電吉他在彈奏。 音色設定方式也五花八門，從 Clean Tone 到破音 Distortion 都有。

近年，有各式各樣的演奏手法，全揭櫫著 Neo Soul 吉他這把大旗。 而在我每日對 Neo Soul 吉他的研究中發現，在上述形形色色的聲響中是有其共通點的。

本書，會將我五年來研究 Neo Soul 吉他的心得彙集，完整無私地呈現給各位！

● 想學會現在流行的吉他演奏風格
● 想上傳帥氣的彈奏影片到社群平台上！
● 對 Neo Soul 吉他有興趣但不曉得該從何處著手

相信翻開本書後，一定能在本書裡找到線索、解決煩惱的。

Neo Soul 吉他……很有意思不是嗎!?

就從這兒開始學習，瞬間見證 Neo Soul 吉這彈奏風格究竟是怎樣一回事！

閱讀本書，一起成為新時代的 Neo Soul 吉他手吧！

請各位多多指教了！

Soejima Toshiki

本書的使用方式

本書將 Neo Soul 吉他分成 5 個 Chapter 來解說。

依序閱讀是也不錯，但為了讓大家更能活用本書，筆者將各 Chapter 所能解決的煩惱統整如下，請以此為參考，從自己最感興趣的部分開始閱讀吧！

◎我想增加吉他 Solo 的手法，但不知道該從何處著手……

　　☞ 翻開 Chapter1，用重音奏法來解決！

◎我很憧憬使用整個指板的和弦演奏，但自己只會固定彈 1 個把位……

　　☞ 翻開 Chapter2，用和弦和聲來解決！

◎說到時髦的吉他奏法就想到爵士，但我已經受挫了無數次……

　　☞ 翻開 Chapter3，用爵士元素來解決！

◎我不曉得那些厲害的人跟自己，在演奏上的差別到底在哪……

　　☞ 翻開 Chapter4，用語感來解決！

◎我不喜歡零碎的練習，想快點彈曲子試試看……

　　☞ 翻開 Chapter5，用最終課題曲來解決！

▶ RottorMusic
示範演奏影片公開中

各 Chapter 主要以「人物對話」、「解說」、「樂句」三個部分所組成。

所有的練習除了文章之外，與對話、照片、圖解、線上頻道中的伴奏音源，皆有影片連動，讓讀者不只是靠文字來學習，能更直覺地去練習吉他。

■登場人物

① Soejima

　　在 YouTube 以及各大社群平台講解 Neo Soul 吉他的吉他講師。課程以「人人都能輕鬆理解的時髦吉他」為設計概念，頗受好評，目前 YouTube 頻道的訂閱人數為 3.7 萬人。過去曾因為靠音樂填不飽肚子而自行創業，同時也經營著學員超過 350 名的音樂教室，是個新創企業音樂家。

② 父親

　　40 來歲的上班族，與妻子和兩個小孩過著一家四口的生活。事業和育兒都告一段落，突然動念想重新踏上學生時代後就沒碰過的吉他之道！雖然有 20 年的空窗期，但希望接下來能越來越進步。以前鍾愛 Hard Rock 曲風，但現在興趣有變，更喜歡那些時髦流行的音樂了。希望改掉動不動就彈五聲音階的習慣。

③ 學生

　　20 歲出頭的大學生。雖說明年就要出社會了，但還是想在吉他這興趣上認真下功夫。聽大學社團裡彈最好的學長說「Neo Soul，不得了啊！」後，就開始到 YouTube 上看相關影片。因為以 Copy 歌曲為主，儘管不懂得理論，但手速跟技巧相當厲害。喜歡彈奏誇張的必殺技樂句。

Chapter ①

說到 Neo Soul 吉他
就想到這個！
學會重音奏法吧

「 Neo Soul 吉他入門 」
學會四度的重音奏法 !

 好,終於要進入正篇了呢 ! 接下來將會說明具體的技巧和樂句,正式開始學習 Neo Soul 吉他。 首先呢,我想問個問題,你覺得 Neo Soul 最常彈奏的音階是什麼呢?

 什麼什麼小調,或 Lydian 7th 之類的,我也不太記得叫什麼,總之就是那種常放在書本最後的困難音階對吧……?

 其實沒有這回事。 Neo Soul 吉他最常使用的音階,說穿了就是小調五聲音階 !

 什麼 ! 竟然是我常彈的五聲 ! ?

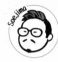 沒有錯,明明都是彈五聲,為什麼別人的樂句聽起來就是比較帥氣呢? 原因就在於彈奏方式的不同。 而這個不同,就是我們下面要介紹的重音奏法 !

重音奏法(Double Stop)就如字面所示,為「 同時彈奏 2 個音的奏法 」。 也就是所謂的,自己的和聲自己彈 ! 在 Neo Soul 吉他當中頻繁出現重音奏法,和聲結構的呈現有相當多種,這邊就先從最常使用的四度重音奏法開始學吧 !

四度音指的是基準音為「 1 」出發,沿著音序找出比「 1 」高 3 個間隔的音。 在此,計算度數時,是以自然小調音階(Natural Minor Scale)上的音序為基準,向上找的。 比方說如果要找根音「 1 」的四度和聲,就依「 1 」→「 2 」→「 m3 」→「 4 」開始數,而同時彈奏「 1 」與「 4 」,就是四度的重音奏法了(**圖1**、**圖 2**、**照片 1**、**照片 2**)。

圖1 四度重音奏法的把位(Bm・根音在第六弦)

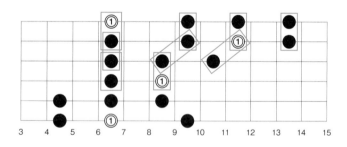

圖2 用自然小調音階來確認度數(Bm・根音在第六弦)

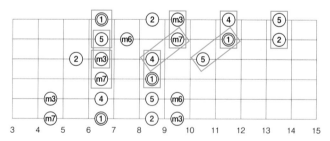

照片1 以封閉手法來彈奏四度重音奏法

照片2 以無名指、小指來彈奏四度重音奏法

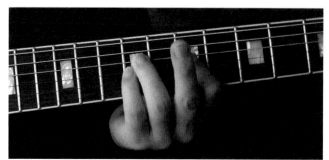

示範音檔　影像示範｜Track 01

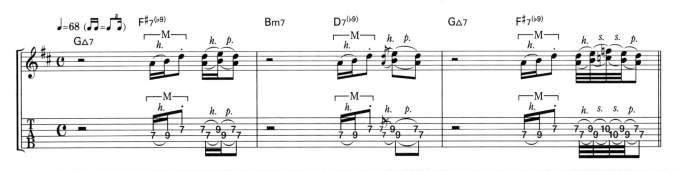

試著彈奏以 B 小調五聲音階（Minor Pentatonic Scale）為基礎的四度重音奏法吧！ **Ex-1** 是以同樣的旋律慢慢將語感複雜的樂句。 彈奏重音奏法的訣竅在於，徹底掌握（聽熟）樂句在被加入四度和聲前原本的旋律樣貌。 第三小節雖較有變化，但這樣彈奏手法在 Neo Soul 裡超級常見，確實學會它吧！此外，譜上可見「M（Mute）」的記號，這指的是右手的琴橋悶音

（Bridge Mute）。 Neo Soul 吉他常常會用琴橋悶音來讓音色變「緊」，內容筆者會在 P.74 詳作說明。

重音奏法就是要彈得神不知鬼不覺才帥氣。
當心別彈得過於刻意、用力過猛！

示範音檔　影像示範｜Track 02

Ex-2 「這就是 Neo Soul」美幻如詩的四度重音樂句

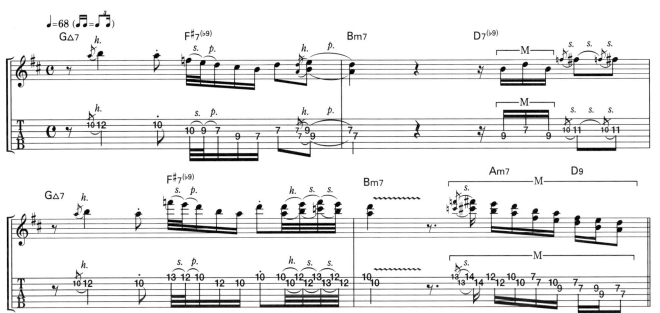

加入大量四度重音奏法的樂句（**Ex-2**）。 實際上，重音奏法出現在 Neo Soul 吉他演奏的頻率大概就是這麼誇張。 其本身並非是那種一擊必殺的華麗大招，卻是不經意間就會有「想要」使用在樂句上的技法。

■ 嚴格來說……

在圖 2 解說度數怎麼計算時，其實裡面有一個非四度的組合。 有人發現在哪嗎？其實第三弦第 7 格的「m3」和第二弦第 7 格的「5」並不是四度和聲，而是三度。 這是注重彈奏把位順暢度的折衷考量。

「 Neo Soul 吉他入門 」
活用四度重音奏法的方法

 剛才教的四度重音奏法是以根音在第六弦的小調五聲為主，但在實際使用時，也得學會根音在第五弦的小調五聲該怎麼彈才行。

 根音在第五弦是我永遠記不熟的音階……。我只會彈奏同一個把位，非常憧憬那些彈奏範圍能擴及整個指板的吉他手。

 真的很多人都記不熟呢（笑）！別擔心！我們就一邊彈一邊慢慢記吧！

 我記得，度數是以自然小調這個音階來計算的對吧？兩種都一定要會才可以嗎？

 當然！能把兩種都記熟是再好不過。可是呢，重要的並不是記熟音階，而是能將之應用在彈奏樂句上！我們就先從五聲開始吧！

　根音在第五弦的小調五聲音階不同於根音在第六弦的，形狀（指型）稍微複雜一些。一開始記或許會有點辛苦，但只要跟著四度重音奏法樂句一起練習，就能自然而然地學會它（**圖3**、**圖4**）。

　Larry Carlton 和 David T. Walker 等人，建立了從老 Blues 到現今是 Neo Soul 基礎的 Soul ／

R&B 的吉他聲響典範，這種四度和聲的吉他奏法也是由這些前輩留給後進的。筆者在彈奏四度的重音奏法時，總是會覺得這聲響莫名懷念呢！各位，這裡請務必要投入靈魂，用「臉（部表情）」來彈奏吧！

圖3 四度重音奏法的把位（ Bm・根音在第五弦 ）

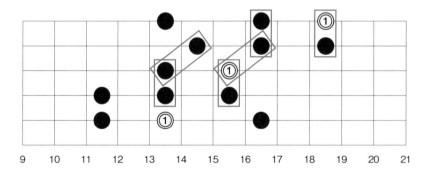

圖4 用自然小調音階來確認度數（ Bm・根音在第五弦 ）

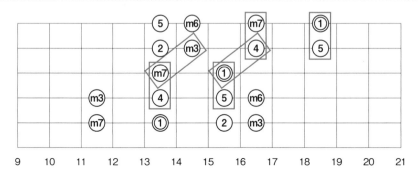

Ex-3 「這次一定要學會」根音在第五弦音階的四度重音奏法　　　　　　示範音檔　　影像示範｜Track 03

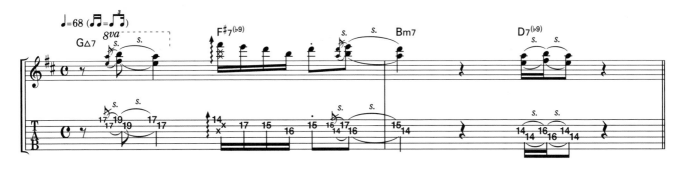

試著彈奏根音在第五弦的 B 小調五聲音階的四度重音奏法吧！（**Ex-3**）重點依舊是在第二、第三弦的指型不同於其他弦上的組合。這是由於吉他本身的音調結構關係，彈奏時得變成這樣是無可奈何的。此外，彈奏的音域越高，就越容易因用力過大而發出刺耳聲響。請將想炒熱氣氛的心情收在心底，以輕柔的力道去彈奏。

在這裡 重點

根音在第五弦的五聲指型，特別之處是第二弦的運指！要是按差了 1 格就會釀成大禍⋯⋯小心留意吧！

Ex-4 「大家都想彈這個」Neo Soul 感 MAX 的四度樂句！　　　　　　示範音檔　　影像示範｜Track 04

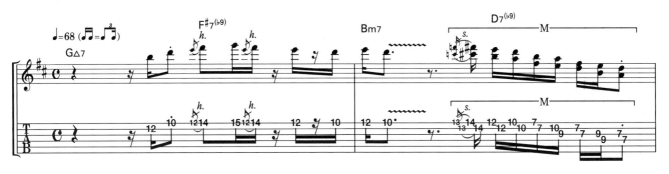

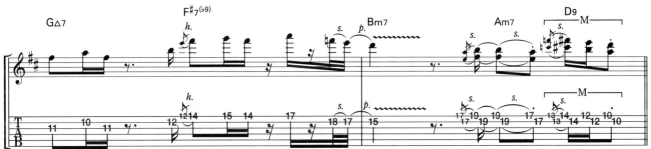

「我就是想彈出這種感覺！」是不是有很多人都這麼想呢？（**Ex-4**）相信各位已經感受到，就算只是彈奏四度的重音奏法，也能讓五聲音階搖身一變，立即出現 Neo Soul 樂音的氛圍。剩下的重音奏法還有 2 種，繼續保持加油吧！

■原出處介紹

Ex-4 參考的是 **Jean Stil** 這名吉他手的演奏。他是一位以經營 **IG** 為主的吉他手，從他的演奏中可以聽到使用大量重音奏法的 Neo Soul 吉他。

「 在這裡高人一等 ！」 學會三度的重音奏法 ！

 精熟四度的重音奏法了嗎 ？ 相信各位的吉他演奏在這時就已經有了相當大的變化 。 不過，我們的 Neo Soul 吉他之旅才剛啟程而已 。

 光是四度的重音奏法就讓我腦袋喘不過氣了……。

 接下來要介紹的是，會與不會之間有壓倒性差異的三度重音奏法 。 光是學會這個就能突飛猛進，在演奏上做出和弦的感覺 。

 三度重音奏法，究竟聽起來是何如呢……？

 肯定讓你一聽就大喊「 啊——！我想彈的就是這個 ！」這是走在時代尖端的吉他手都在用的超必備技巧 。 接下來就開始解說吧 ！

　　三度的重音奏法可以營造出非常強烈的和聲感 。 其實大家平時在彈的和弦或是聽到的音樂，基本上都是建立在三度和聲之上 。 常聽人說「 Do ～ Mi ～ Sol ～ 」對吧 ！這是很多人剛接觸吉他時會學到的 C Major 組成音，從 [Do（ 一度 ）→ Re（ 二度 ）→ Mi（ 三度 ）] 來看，相信大家應該不難理解其組成音之間，皆有三度和聲的距離感 。

　　也因為這樣，由於三度的重音奏法是依循和弦的基本架構而成，所以和弦感會比之前的重音還要強烈 。 想做出和弦色彩鮮明又時髦的演奏，這個技巧是不可或缺的 。

　　這次雖然也以小調五聲為基底的樂句，但請特別留意 ！ 使用三度的重音奏法也會用到五聲以外的音（ 圖5、圖 6 ）。

圖5　三度重音奏法的把位（ Bm・根音在第六弦 ）

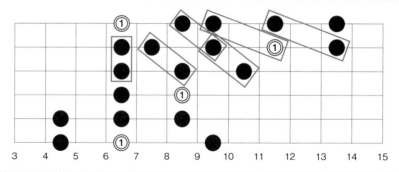

圖6　用自然小調音階來確認度數（ Bm・根音在第六弦 ）

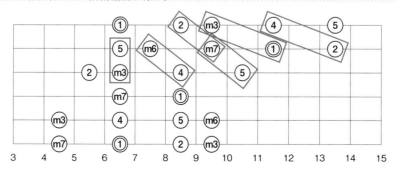

Ex-5 「不曉得就吃大虧！」光靠這個就能讓五聲徹底不同的三度樂句

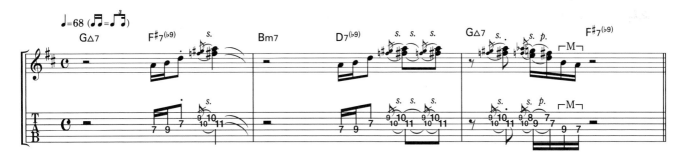

在五聲當中加入三度的重音奏法就能做出如此鮮豔豐富的氛圍（ **Ex-5** ）。彈奏把位也相當好記，請一定要學會它！

說到三度重音奏法，就會想到透過 IG 聲名大噪的 Mateus Asato。從他的演奏可以看出，就連旋律細微的地方都有加入三度重音奏法。

在流行樂中也常用三度去做和聲，所以這也是我們耳熟能詳的聲響哦！

Ex-6 「大受矚目的演奏」用三度重音奏法來做出現代風的吉他演奏！

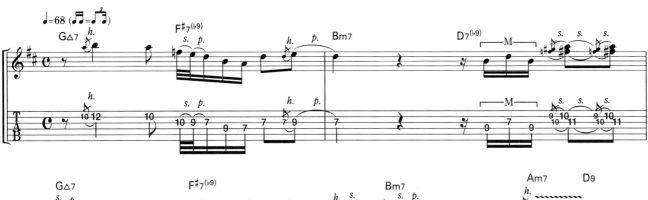

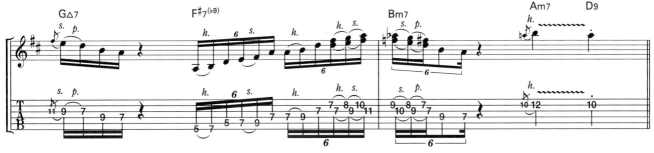

加入大量三度重音奏法的樂句（ **Ex-6** ）。訣竅依舊是我前面講的，要彈得神不知鬼不覺。

在重音奏法中加入滑弦和捶弦等，就能做出好似兩人同時在演奏的震撼感，這點也值得注意。

■ 原出處介紹

Ex-6 參考的是 Achmad Satria 這名吉他手的演奏。他的著名特徵是使用粉色的 Stratocaster，在他的演奏中可以聽到使用大量三度重音奏法的 Neo Soul 吉他。

「在這裡高人一等！」
活用三度重音奏法的方法

我覺得只要學會怎麼運用三度重音奏法，就能做出想要的那個 Neo Soul 感了！好像厲害的人，都是這樣在彈的。

是啊！學會四度重音奏法後仍覺得有哪裡不足的人，務必也把三度學起來。話說回來，學生呀，之前教你那個根音在第五弦的指型，記熟了嗎？

呃……。

不要緊！根音在第五弦的指型，大家一開始都會受挫的。這次也一樣來練習根音在第五弦時，三度重音奏法的彈奏把位吧！而且記熟根音在第五弦的指型好處真的很多，好比本書樂句所用的 B 小調，就是需要充分活用根音在第六弦、第五弦兩種指型的重音奏法，才會彈得帥。

我會加油的！

　　為了將吉他的潛力發揮到最大，記熟根音在第五弦的指型是有必要的。然而，突然就要記住新學音階的把位、指型，會讓人覺得受挫也是事實。碰上這種情形，就先試著從記住樂句著手吧！

　　這次介紹的樂句，運指方面與根音在第六弦的音階是一樣的。但即便運指相同，把位換成根音在第五弦時，和聲的組合就會有所不同，變成完全不一樣的樂句。找出根音在第六弦與根音在第五弦的共通運指，再以此為中心去記住音階的指型。像這樣按部就班學習，會比一股腦兒去背音階還來得更有效，奏出的樂音也更有音樂性（圖7、圖8）。

圖7 三度重音奏法的把位（Bm‧根音在第五弦）

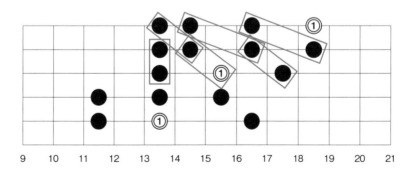

圖8 用自然小調音階來確認度數（Bm‧根音在第五弦）

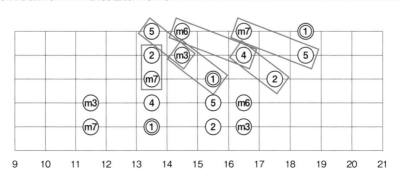

Ex-7 「記熟了嗎？」用根音在第五弦的指型彈奏三度重音奏法　　　　　　示範音檔　　影像示範｜Track 07

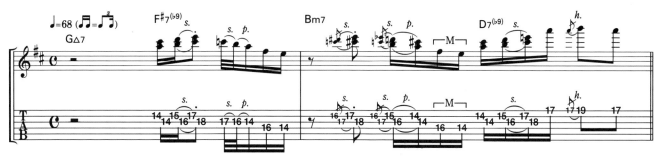

　　讓我們綜觀整個樂句來學會根音在第五弦的彈奏位置吧！**Ex-7** 這個練習，是將運指整個搬過去根音在第六弦上也通用的「超效益」樂句。在 Bm 這個調中，由於根音在第五弦的彈奏位置落在高把位，為了讓彈奏內容音域拓展，學會它是有必要的。

〈在這裡〉
重點

不可以只把記住音階當成練習的目的。我們的終極目標是，拓展音域、並讓演奏更好更富變化性。要隨時把這個目標放在心底喔！

Ex-8 「必勝模式」可用於 Solo 高潮段落的動人三度樂句　　　　　　示範音檔　　影像示範｜Track 08

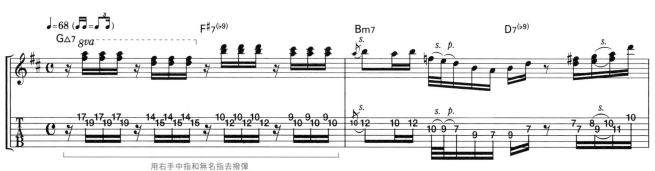

用右手中指和無名指去撥彈

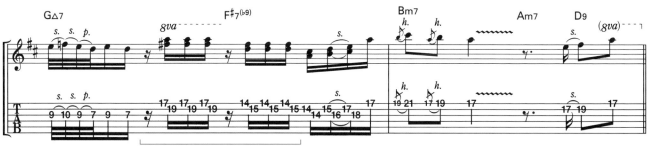

用右手中指和無名指去撥彈

　　Ex-8 這個樂句使用了根音在第五弦、第六弦兩種指型，彈奏範圍擴及整個指板。彈奏的訣竅在於三度樂句下行時，視點要在 [根音在第五弦→根音在第六弦] 做切換才行。

　　此外，在彈奏三度的重音奏法時，除了直接用撥片彈奏外，也能有拿著撥片換成用右手的中指、無名指去撥弦的能力！此種奏法的好處是除了能做出指彈的溫暖音色，並藉由完全同時發音來奏出節奏感。根據用途活用兩種不同的彈奏方法吧！

　　以右手中指、無名指去彈奏第一 & 第三小節的三度樂句（**照片3**）。

照片3 以右手中指、無名指去彈奏三度重音奏法

「 Neo Soul 的必殺技 」
學會六度的重音奏法吧 ！

相信大家學會四度、三度的重音奏法後，對 Neo Soul 吉他應該有點概念了。接下來呢，我要傳授一招必殺技給各位。

唉呀，別那麼沮喪！六度的和聲比三、四度更有距離感，可以營造出完全不一樣的氛圍喔！我個人很喜歡也很常用呢！話雖如此，基本的重音奏法還是以四度、三度為主，想快點學下個元素的人可以簡略翻過沒關係。

（希望是那種光彈就讓人覺得自己超厲害的樂句……！）

類似重音奏法的衍伸招式對吧！這樣的話我就來試試吧！

這招就是六度的重音奏法！

咦～！重音奏法還有其他種類啊……？我還以為是那種從指板頭彈到指板尾的龍捲風超絕樂句……。

六度重音奏法的特色在於，聲響的躍動感能帶給聽眾恰到好處的刺激，在 Solo 時也別有奇特驚豔之處。這次我一開始就挑好了要彈奏的把位，參考圖9、圖10去記熟它吧！

此外，這邊與前面的範例不同，還加入了跨弦的要素。雖然兩個音都能靠用向下撥弦的方式去彈奏，但併用撥片與右手中指的奏法可以讓節奏感更為強烈明顯（ **照片 4** ）。

圖9 六度重音奏法的把位（ Bm・根音在第六弦 ）

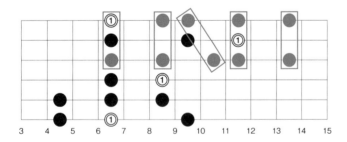

圖10 用自然小調音階來確認度數（ Bm・根音在第六弦 ）

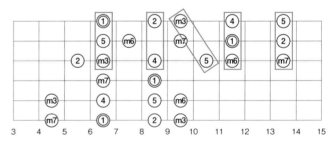

照片4 同時用撥片、右手中指彈奏六度重音奏法

＼在這裡／
重點

由於根音在第五弦的六度重音奏法難度較高，不符合本書以入門為主的概念，故在此割愛。想瞭解更多的人，就翻翻《 Neo Soul 吉他攻略 Note 》（ 詳細請參閱 P.111 ）吧！

Ex-9 「必殺技」用六度的極致和聲掌握人心！ 示範音檔 影像示範｜Track 09

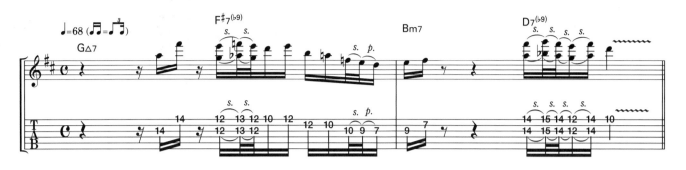

哎呀～太帥了。 我個人真的非常喜歡六度重音奏法的聲響（ **Ex-9** ）。 只彈奏樂句上面的樂音就可以知道，這是如假包換的五聲呢！ 在五聲音階上另外做和聲變化，才會變成這麼震撼的樂句。 這邊用了細碎的滑弦技巧來做出顫音的效果，也是 Neo Soul 吉他常常出現的樂韻之一。 詳細會在 P.84 另做說明。

\在這裡/
重點

這裡的關鍵在於第二小節的 D7(♭9) 全都是以滑音技巧來彈奏的。 像這樣刻意都使用滑弦，不只有鮮明的韻味，還能做出視覺上的衝擊！

Ex-10 「不禁看第二次」包含各元素的帥氣複音樂句！ 示範音檔 影像示範｜Track 10

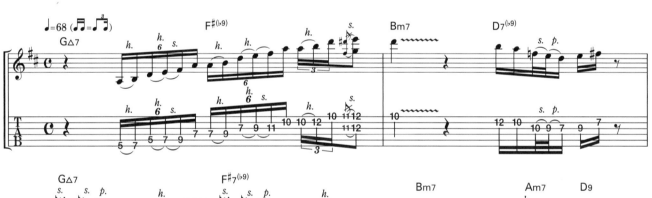

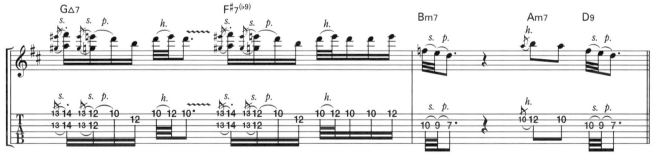

說能夠完美彈奏 **Ex-10** 的人，已經精熟了本書大半內容也不為過（ 笑 ）。 這也表示我在這樂句放了相當多的 Neo Soul 吉他元素。 在彈奏時記得放輕整體撥弦的力道，別讓重音奏法過於突出。 按照低音的動態去調整會較易統一音符的顆粒大小。

■ **學會撥片＆指頭的**
　 混合彈法吧！

\注意/
差在這裡

彈奏重音奏法的樂句時，重點在於如何讓 2 個音同時發聲。 併用撥片與手指可以在同一時間點奏響 2 個音，想做出緊湊的語感時，就積極使用這彈奏方式吧！

「 彈 Neo Soul 超需要的音階 」 學會自然小調音階吧 ！

父親

光是在五聲加入重音奏法就變得相當時髦呢 ！ 不過，感覺好像還是少了什麼……聽別人的演奏，有些地方聽起來實在不像是五聲呀 ！

Soejima

你注意到很好的一點 ！ 我們確實能透過各式各樣的手法讓五聲聽起來豐富多變，但其實還有另一個音階，它的使用頻率也跟五聲差不多高 。 這個音階就是自然小調音階 ！

父親

是先前拿來計算度數的音階嗎 ？

Soejima

沒有錯 。 在學習重音奏法時或許就有人注意到了，在五聲音階裡多加熟悉的 2 個音，就會變成由 7 個音所組成的音階，而這個音階，就是我們接下來要介紹的自然小調音階，它能做出比五聲更豐富的聲響。

　　五聲是人類可以自然而然想到的 5 音音階，相對的，自然小調則是在一個八度範圍內，以樂器形式分割成 7 個音的 7 音音階。 正如其名，由於它的聲響聽起來是 [Natural ＝自然] 的，所以雖說它的組成有經過樂器的分割，但對很多人而言還是耳熟能詳的 。

　　在背誦時，可想像成在五聲這個基礎上，多加距根音二度與六度音 。 小調五聲為「 1・m3・4・5・m7 」這 5 個音，而自然小調則是「 1・2・m3・4・5・m6・m7 」這 7 個音 。

　　由於自然小調很常與五聲一起出現，在背誦時也要讓自己隨時都能找出五聲各音 （ 反黑音 ） 的位置 ！（ 圖 11 、 圖 12 ）

圖11　B 自然小調音階（ 根音在第六弦 ）

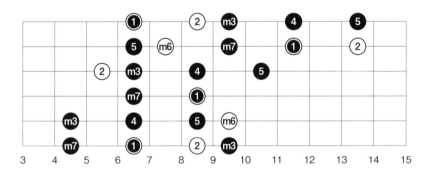

圖12　B 自然小調音階（ 根音在第五弦 ）

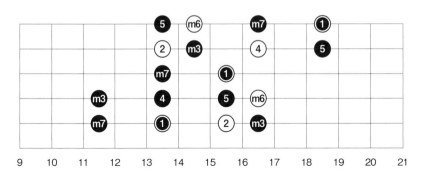

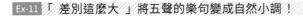

Ex-11 「差別這麼大」將五聲的樂句變成自然小調！　　　　　　　　　　示範音檔　　影像示範│Track 11

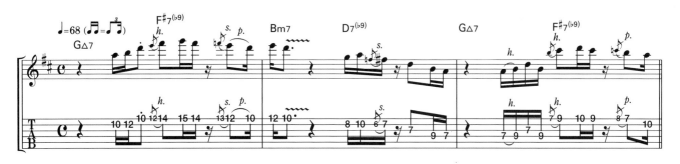

Ex-11 主要彈奏音階是自然小調。 這就不是常見的來一發五聲，而是來一發自然小調！ 只要能做到這樣的思維轉換，就能發出與五聲截然不同、充滿個性的聲響。

Ex-12 「提高一個層次」用自然小調做出豐富多彩的表現！　　　　　　　示範音檔　　影像示範│Track 12

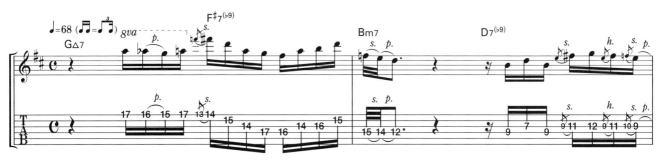

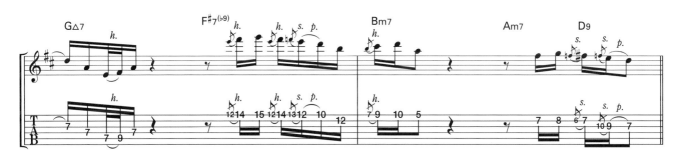

因為自然小調就是比五聲多 2 個音的音階，理所當然能做出更豐富的聲響（ **Ex-12** ）。

雖然運指有點不好記，但這是彈奏 Neo Soul 不可或缺的音階，請務必咬牙把它記熟！

注意差在這裡

■ 五聲與自然小調的個性差異

五聲易於做出節奏感，適合用來編寫讓人想隨之哼唱的旋律線。 另一方面，自然小調則是擅長呈現複雜的旋律，適合用來編寫小提琴等樂器彈奏的主旋律。

在 Neo Soul 吉他當中，可以從這 2 個音階的使用比率看出一個吉他手的個性。 順帶一提，我個人大概是 [1:1]。 試著去找出自己喜歡的音階特調比例吧！

「 彈 Neo Soul 超需要的音階 」
活用自然小調音階的方法

彈奏自然小調時，確實有那種「 我就是想要做出這種風味 」的感覺。 好像越來越懂厲害的人跟自己的彈奏內容差在哪了 !

好期待會是怎樣的聲響 !

這次我一定要學會怎麼彈出時髦的演奏 !

因為對多數吉他手而言，首次接觸的音階就是五聲音階，但只要往上多加 2 個音，就能大大拓展原本的世界。 好了，我們差不多該用五聲 & 重音奏法 & 自然小調，來認真練習 Neo Soul 的樂句了 !

　　按照 [五聲→自然小調→重音奏法] 這個順序來確認彈奏的位置吧 ! 這邊的重音奏法沒有必要每一種都放，只要選出幾個好彈的加進樂句就好。

　　我會像圖 13 和圖 14 那樣各自放入三度、四度、六度的和聲。 在此，有我「 在這個位置就彈四度重音奏法 」的慣性手法演示。

■ 怎麼記熟自然小調

在一些理論書當中，常說自然小調就是「 以大調音階第 6 個音為首重新排列的音階 」。 老實說，各位不覺得這樣很難懂嗎 ?（ 還是只有我這樣覺得……） 覺得難懂的人，不勉強自己一定用這樣方式去記憶，以本書介紹的「 五聲 +2 個音 」去記就可以了 !

圖13 自然小調與重音奏法（ 根音在第六弦 ）

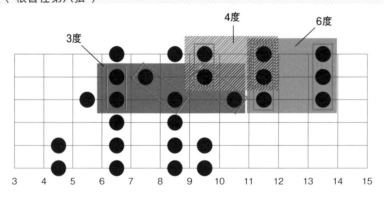

圖14 自然小調與重音奏法（ 根音在第五弦 ）

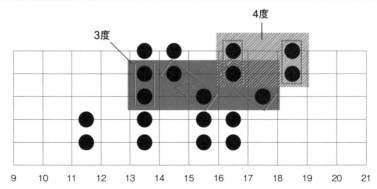

Ex-13 「簡直就像一首曲子」讓人不禁想跟著哼唱的極致旋律樂句　　示範音檔　影像示範｜Track 13

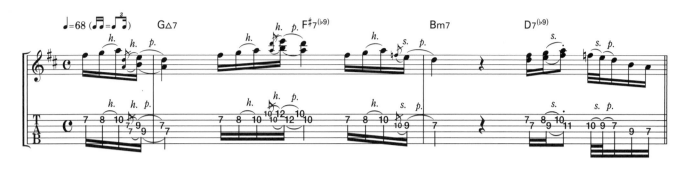

　　這個樂句融入了自然小調的，「 充滿旋律性 」特色，以及重音奏法華麗鮮明的優點！（ Ex-13 ） 在反覆彈奏同樣旋律音列的同時，藉四度、三度的重音奏法做出饒富變化的樂句。

「 一直彈奏同樣的樂句，感覺有點偷懶內疚⋯⋯ 」我想不少人會這麼想，但重要的事情，多得是表達多次才會讓人明白透徹的。 有時候，反覆彈奏同樣的樂句，才會將其故事性更加鮮明地表達。 重點是在演奏時，也要多下功夫，像此範例一樣加入巧思（ Ex.三度、四度重音）去做變化。

Ex-14 「歡迎來到 Neo Soul 的世界 」融合多個元素的超正統演奏！　　示範音檔　影像示範｜Track 14

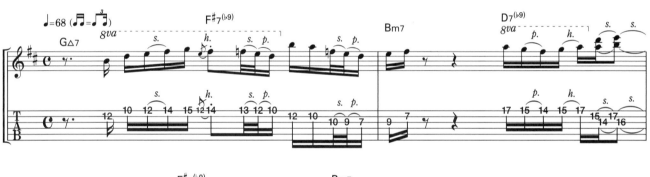

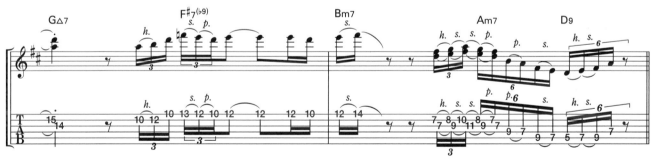

　　到這個階段聽起來終於像一回事了呢 ！在五聲、重音奏法、自然小調之間不停穿梭交替，讓整個樂句顯得多采多姿。 本書的目標即是讓各位讀者可以隨自己的喜好添加並運用這些元素，但請先按照 Ex-14 一音不漏地練習。 一步一腳印，慢慢去抓到自己的彈奏感吧 ！

　　下一頁將會統整 Chapter 1 ！我準備了讓人一看就躍躍欲試的超實踐樂句集，請務必與自己的吉他「 一起閱讀 」。那麼，往下一頁 GO ！

自在彈奏重音奏法的超實踐樂句集

這邊湊齊了五聲、重音奏法、自然小調音階，3 個 Neo Soul 吉他所必備的元素。終於！要將它們融合在一塊，彈奏出超實踐的樂句了！

我等好久了！

感覺真的要開始彈困難的樂句了，不曉得我的手指跟不跟得上……。

我早就料到可能會有這種情形，所以事先準備了不同難度的樂句！不論哪個都很帥氣，就挑選符合自己所能掌控的難度去彈奏吧！有很多人常擔心自己所彈內容的料不夠多，但我認為更該注重的是「質」而不是「量」。請試著專注練習自己覺得「就是這個！」的樂句。讓我們再來複習一次前面介紹過的圖 13 和圖14 吧！

〈圖13〉自然小調與重音奏法（根音在第六弦）

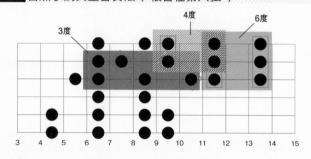

〈圖14〉自然小調與重音奏法（根音在第五弦）

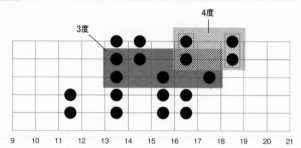

各位期盼已久的樂句集來了！我想各位可能會想趕緊彈完一個換下一個，但重要的是質！要好好深入理解每一個樂句所言為何才行哦！

■ 重音奏法的鐵則

注意 差 在這裡

在彈奏重音奏法時，腦裡一定要先有樂句在加入和聲前原本的樣貌。具體來說就是指在高音弦彈奏的音（圖15）。
重音奏法的本質，就是自己加入和聲的意思。如果只

是大概知道整個樂句長怎樣，很有可能會分不清楚自己實際上在彈什麼內容！累積下來就會讓自己差別人一大截，從簡單的樂句開始留意吧！

圖15 彈奏重音奏法時要清楚知道加入和聲前的旋律原型

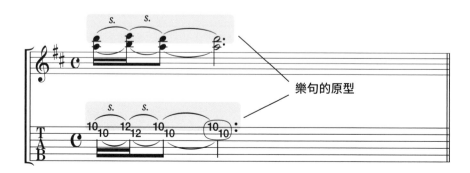

Ex-15 「初級程度」能夠輕鬆彈奏的正統 Neo Soul 樂句　示範音檔　影像示範｜Track 15

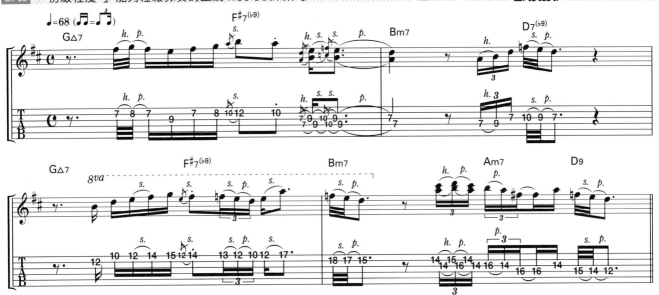

相信有不少人已經感受到自己的演奏內容不同以往了。請試著回憶前面走過的路程，彈奏時要清楚知道自己當下彈的是五聲、重音奏法還是自然小調音階（**Ex-15**）。

我猜有些人還是會情不自禁地把重點放在重音奏法上，但彈得過於明顯會讓聽眾感到煩躁、疲乏，盡量讓重音奏法的音量與其他音符相同吧！

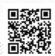

Ex-16 「進階程度」網羅各元素的超正統樂句！　示範音檔　影像示範｜Track 16

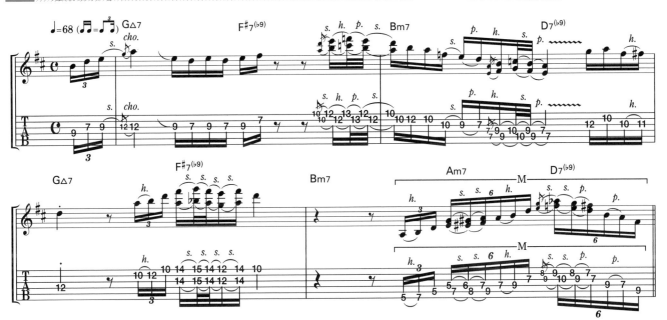

此為貫徹五聲，在其中加入重音奏法做裝飾的樂句（**Ex-16**）。旋律雖是耳熟能詳的五聲，但動不動就會出現重音奏法，完成了讓人無法預測的演奏！

由於樂句結構較為複雜，請先放下吉他試著用唱的先熟悉樂句，這樣練習起來會事半功倍！

■ 原出處介紹

Ex-16 參考的是 Mateus Asato 的演奏。他沒有發行專輯，是僅靠經營 IG 等社群平台就躍升為世界級知名吉他手的 Neo Soul 吉他寵兒，也是我崇拜的對象！聆聽他的演奏時，真的可以在很多細微的地方聽到重音奏法的運用。

「 學久了不好意思問 」
彈奏重音奏法所用的基礎技巧

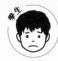 奇怪，剛剛才彈過超實踐性樂句而已，怎麼現在才來講基礎……？

 一般都是把基礎放在最前面吧……？

 兩位說的沒錯。 但我刻意把基礎放在這裡講，是有原因的。 其實，在彈奏重音奏法時所用的基礎技巧，很多人都是不熟悉的。 即便是我教的學生，

當中多數人也都沒辦法在演奏時重現一些細微的地方。 正因為，需要一次彈奏 2 個音，情況特殊，所以要留意的重點也跟一般學習不同。

 說起來，我也因為一直彈不出跟示範演奏一樣的韻味，感到很焦躁呢！

 在 Chapter 1 的最後，就用這些不起眼但注重後能立即見效的演奏細節，「 完美 」重音奏法的練習，將功力更上一層樓！ 讓我們再加把勁吧！

① [事先將撥片放在弦上] 重音奏法看重的是 2 音的發生時機點夠不夠同步。 建議在彈奏時，事先將撥片置於弦上，再去做向下撥弦（ 照片 5 ）。

② [滑音時拇指不要動] 在彈奏滑音時，要將琴頸背面的拇指位置固定住。 這樣更容易掌握左手彈奏的位置關係。 但也別握得太緊，拇指終究只是貼在琴頸上而已（ 照片 6 ）。

③ [封閉指型的缺點] 封閉指型雖然適合彈奏重音奏法，但也容易引發不必要的雜音。 尤其是用無名指在做封閉指型時，要留意別讓指腹勾到下面一條弦！（ 照片 7 ）

④ [聲音動態普遍要小] 彈奏時過度專注在重音奏法上容易會有撥弦過於用力的問題。 放鬆撥弦力道，讓演奏更顯自然吧（ 圖 16 ）！

照片5 在撥片置於弦上的狀態下撥弦
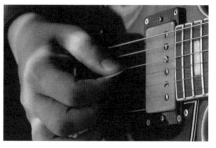

照片6 滑音時的拇指位置

照片7 封閉指型容易勾到下面一條弦
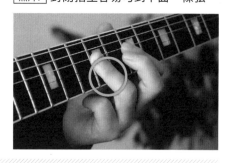

圖16 音符顆粒普遍小別過大
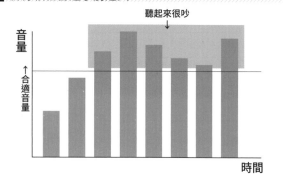

Ex-17 「彈得好的人厲害在這」難以發現的撥弦訣竅　　示範音檔　影像示範│Track 17

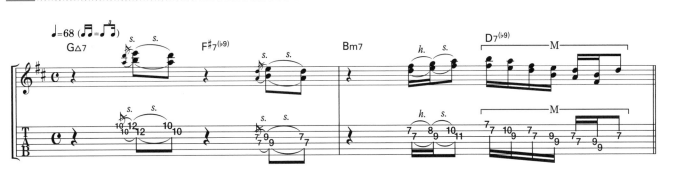

彈奏這 3 個加了滑音的重音奏法時，要先將撥片置於弦上再去刷弦（**Ex-17**）。這樣可以讓發聲時機更為整齊，做出緊湊的演奏。

最後，在彈重音奏法的下行樂句時，很容易彈得過度用力。記得放鬆力道，讓聲音顆粒是整齊的！

順帶一提，減輕彈奏的力道自然也會讓整體音量下降，一般是以轉大音箱的音量來補足。掌控吉他的撥弦力道與音箱的音量鈕平衡點，做出自己理想的音色吧！

Ex-18 「這個都沒人教」彈奏 Neo Soul 吉他的訣竅　　示範音檔　影像示範│Track 18

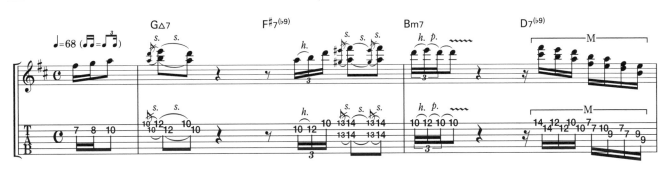

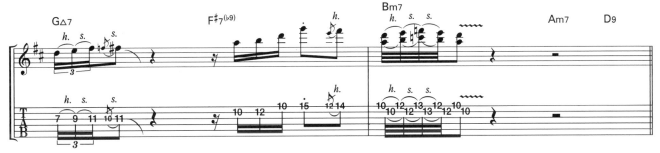

前面有遇到不少從休止符開始的樂句，在出現休止符的地方，先將撥片置於弦上，這樣不僅容易數休止符的節拍，也能減輕彈奏的力道，可謂是一石二鳥（**Ex-18**）。樂句的頭一個音基本上都是以撥片置於弦上的狀態撥弦的。

這點在做向上撥弦時也一樣，要習慣可能會覺得很辛苦，但只要能掌握好，就能讓吉他的演奏提升一個檔次！

Chapter1 就到這邊結束。接下來將解說如何運用整個指板、狂放無盡的彈出和弦和聲。想彈得時髦帥氣，就必須有和弦的相關知識，讓我們一起學習吧！

「 當心 」重音奏法終究只是五聲的「 裝飾 」罷了。

重音奏法一次可以彈響 2 個音,四度 、三度 、六度真的都是很有魅力的和聲呢 ! 相信各位學到這裡,心中都有「 好～我要瘋狂使用重音奏法 ! 」的想法 。 但其實呢,這是個天大的陷阱……。

原因就在於,這樣會讓重音奏法顯得做作 。

好不容易才學會怎麼使用重音奏法,卻會因此讓編曲顯得刻意 、不自然 。 為什麼會這樣呢 ? 讓我們回歸本質來探討吧 !

重音奏法的本質在於,自己為樂句加上和聲 。

而和聲指的是那種在主旋律後方若有似無的音符,是用來襯托主旋律的,不該喧賓奪主 。 如果抱著「 好～我要瘋狂使用重音奏法 ! 」的想法去彈奏,就難免會讓它顯得做作且不好聽 。

在 Chapter 1 我也重覆過好幾次,在彈奏重音奏法時,關鍵在於要清楚樂句的原貌,且以較弱的力道彈得自然不做作 。

重音奏法終究只是用來襯托五聲主旋律的手法,當心別倒果為因,把使用這個奏法當成主要目的了 !

Chapter ②

掌握自由奔放的
和弦和聲

「 Neo Soul 吉他的祕密 」
要怎麼將彈奏範圍擴大到全部的指板 ？

 在 Chapter 2，我打算介紹用上全部指板、自由自在彈奏和弦的方式，這也能說是 Neo Soul 吉他最大的特色。說到這邊，我想問大家一個問題。「一直在練習 Solo 的樂句，疏忽了彈奏和弦的練習……」各位有沒有這種情形呢？

 （驚！是在講我嗎？）經老師這麼一說，我確實沒怎麼在練習彈奏和弦。只記得最基礎的和弦按法……。

 我甚至連○ Δ7 都不太熟……。

 其實我過去也都只顧著彈 Solo，需要彈奏和弦時，只會彈些固定的和聲，心理雖然想做出更豐富的聲響，但也不知該從何下手……一直過著這樣的日子。

 本書將會介紹一些入門的方式，讓大家習得怎麼彈奏時髦的和弦，一口氣拓展和弦的世界！

　想在整個指板上彈奏和弦的和聲，該從什麼地方著手呢？問題的答案，就是熟知各和弦的轉位與延伸和弦（ Extended Chord ）。所謂的轉位，指的是將和弦的組成音重新排列。特色是沒有追加任何音，只單純改變和弦組成的排列。但彈起來卻有完全不同的聲響，真的很不可思議（ 圖 17 ）。

　另一方面，延伸和弦指的是，在原本的和弦組成音中，另外加入和弦以外的音。突然增加的音會讓聽者產生「 哦!? 發生了什麼事!? 」的感受。

因為有這樣的緊張感，所以額外加入的音符才被稱為 Tension Notes （ 圖 18 ）。

　只要把轉位跟延伸和弦摸熟，就能在整個指板上找出和弦，大大增加自己伴奏的功力！

　「 但我根本是連什麼和弦都不知道…… 」為了這樣的讀者，我整理了幾個 Neo Soul 超常見的和弦！在 Chapter 2，我將會以圖 19、圖 20 的和弦指型為基礎，介紹各式各樣的轉位和延伸和弦，一起學習吧！

圖17 GΔ7 的轉位

GΔ7 一般的按法　　　　GΔ7 轉位

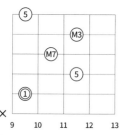

圖18 GΔ7 的延伸和弦

GΔ7 一般的按法　　　　GΔ7 (9,13)

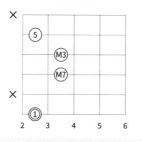

圖19 至少要記住這個，Neo Soul 超常見的和弦集①

○Δ7　根音在第六弦　　○Δ7　根音在第五弦　　○m7　根音在第六弦　　○m7　根音在第五弦

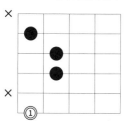 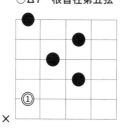

示範音檔　影像示範│Track 19

※無伴奏音源

Ex-19 「學會這個就是時髦吉他手了」豐富多變的和弦和聲入門

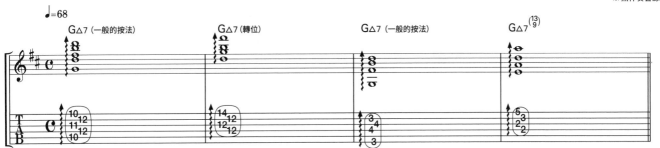

先實際感受一下 GΔ7 的轉位與延伸和弦是什麼氛圍吧（ **Ex-19** ）！雖然上述的和弦都是以 GΔ7 為底，但旁邊的音讓聲響完全不同，相信大家都聽得出來。轉位是改變和弦組成音的排列，延伸和弦則是增加組成音以外的音符，各自有其特色。

〈在這裡〉

重點

轉位是將和弦的組成音重新排列按壓。雖然漢字常被誤寫成「展開」，但就奏法層面而言，移動、旋轉和弦組成音的排列才是其意涵，故漢字該寫成「轉回型」。

（譯註：這段文字只是介紹日文漢字的差異，讀者們參酌即可）

示範音檔　影像示範│Track 20

Ex-20 「至少要學會這個！」Neo Soul 超常見和弦集

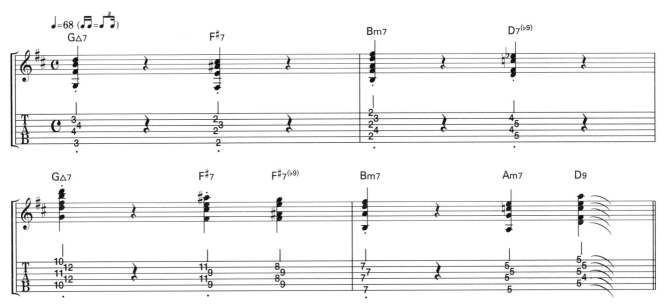

Ex-20 為本書伴奏音源最常見的和弦範例。看著**圖 19**、**圖 20** 一起彈彈看吧！

圖20 至少要記住這個，Neo Soul 超常見的和弦集②

○7　根音在第六弦　　○7　根音在第五弦　　○9　根音在第五弦　　○7(♭9)　根音在第五弦

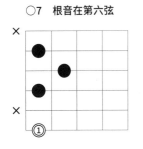
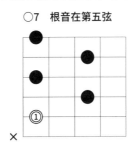
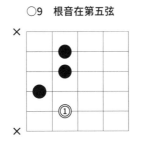
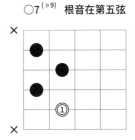

② 「 至少要會這個 ！」
2 介紹 Neo Soul 最常見的兩種轉位

原來 Neo Soul 是靠個和弦的轉位和延伸和弦在整個指板上彈奏和弦的啊！現在知道該怎麼做，我超有幹勁的！

沒有錯。先有了預備知識，練習起來也比較好上手。所以，我要先教各位和弦最基本的兩種轉位法。記住 ○△7、○ m7 這兩種和弦各自的轉位吧！說到這邊，各位看圖 21、圖 22 的時候，有沒有發現哪裡長得一樣？

在為數眾多的轉位法當中，本書要介紹的是**圖 21**、**圖 22** 這兩種。兩種都是根音在第五弦的 G△7、Gm7。

不論是○ △7 還是○ m7，都是常見在 Neo Soul 的和弦，只要移動根音就能找到其他的七和弦位置。

呃……不論是哪種和弦的轉位，最高音都是 7th ？

答對了！7th 音會隨著和弦屬性是大或小和弦而有所變化。○ △7 的話，7th 的音程低根音 1 個半音的 M7th，○ m7 的話就是 7th 的音程低根音 1 個全音（＝2 個半音）的 m7th。像這樣，記住各七和弦組成音的差異也能幫助學習。

G△7 中第四～二弦的第 12 格，以食指的封閉指型去按壓比較好彈。Gm7 的轉位稍微特殊，比起直接按壓，更常使用**照片 8** 這種一般的按法再額外加上小指。有相當多的 Neo Soul 樂句都是用這種指型，請一定要學會！

圖21 G△7 的轉位

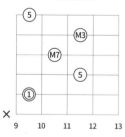

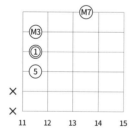

圖22 Gm7 的轉位

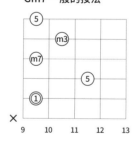

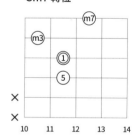

照片8 Gm7 的轉位常這樣按

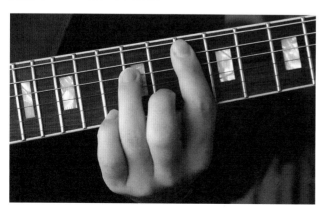

\在這裡/
重點
轉位有各式各樣的指型彈法與組合，但當中最常見的就是這兩種！先專心練好它們！

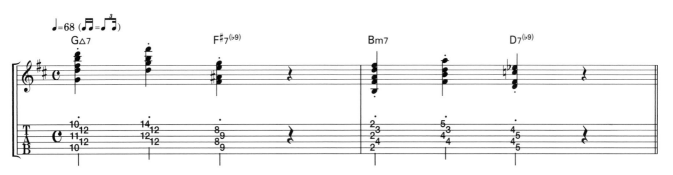

Ex-21 「第一步」彈彈看轉位吧！　　示範音檔　影像示範│Track 21

　　試著彈彈看 GΔ7 與 Bm7 的轉位吧（ **Ex-21** ）！將**圖 22** 的 Gm7 轉位做平行移動，就可以找到 Bm7 。只要記住各和弦的基本的指型，就能透過平行移動套用在其他和弦上，這個思維非常重要，先在這邊好好練習吧！

　　實際彈奏會發現，和弦的中心聲響（ 組成音 ）沒變但周圍的音（ 排列音程不同 ）造就了各和弦不同的氛圍。 就算和弦本身沒變，透過轉位也能產生這麼大的變化。

示範音檔　影像示範│Track 22

Ex-22 「揭穿手法」時髦的和弦編排是這樣來的！

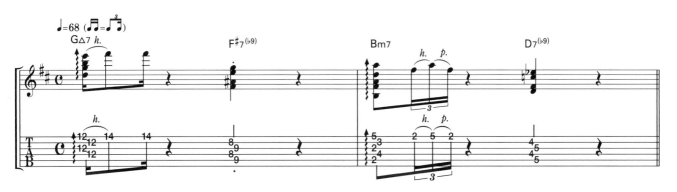

　　其實，和弦的轉位很少是不假思索地就按原型直接彈的。 常常會加入搥、勾弦等，以增添細膩韻味，像在彈奏樂句的比例超乎想像地多。

　　Ex-22 是以實際使用轉位時的彈奏手法，編寫而成的範例。 Bm7 的轉位就如前面**照片 8** 說的，是以一般的按法再另外加上小指。

▎將轉位和弦視為樂句彈奏　　　差在這裡

Ex-22 介紹的樂句，是 Neo Soul 所常見的和弦編排。 能被廣泛應用在 Solo 伴奏中，請務必記熟！

「 職業樂手都這麼做 」 活用轉位的吉他伴奏術

雖然學會了轉位，但直接這樣彈感覺也沒厲害到哪去耶……？

你說得沒錯，只是單純去彈轉位的話，說穿了就是稍微更換按壓和弦的方式（位置罷了）。所以我們需要再額外加其他幾道工程。

是學會各個和弦的轉位，然後也記住相關的樂句對吧！

是的！彈奏的內容會從這裡開始一口氣變得時髦起來喔～！我們要參考的是巨匠 David T. Walker 的演奏。

你說 David T. !? 真意外！在講 Neo Soul 會引用到這個年代的吉他手。

大家很常在這時感到驚訝。就算是 Neo Soul，追本溯源也會向上找到 Soul 甚至是 Blues。如此一來，Soul 的吉他巨匠 David T. 自然是我們學習的對象！

　讓我們藉由 Soul 吉他來學習怎麼將轉位應用到編曲吧！尤其要注意的是彈奏○ m7 的手法。實際彈奏時，都是以一般的按法再另外做變化為主。而且，將它和 Bm 的小調五聲合在一起看……會發現在指板上全是相連的（ 圖23、照片9 ）。

　想要彈出豐富多變的和弦和聲（ Chord Voicing ），還有另一個和弦希望大家能學會。

不曉得各位有沒有聽過「 Hendrix Chord 」？就是用 E 去彈的那個和弦（ 圖24 ）。其實這是相當時髦帥氣的和弦。和弦名稱是○ 7 $^{(\#9)}$。在這次的和弦進行裡是 F7 $^{(\#9)}$。由於這也包含了爵士常用的變化延伸音（ Altered Tension Notes ），適合用來營造難以言喻的緊張感。詳細會在 Chapter 3 另外做介紹，趁現在先學會吧！

圖23 Bm7 上的「 David T. 樂句 」要這樣看！

Bm7 David T. 樂句

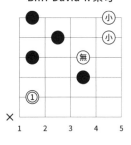

圖24 也學會這個吧！被稱為「 Hendrix Chord 」的○ 7 $^{(\#9)}$

F#7 $^{(\#9)}$

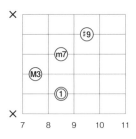

照片9 彈奏 David T. 樂句時的琴頸背側。建議將拇指放在這個位置！

Ex-23 「能幹的吉他手厲害在這」多采多姿的和弦和聲入門

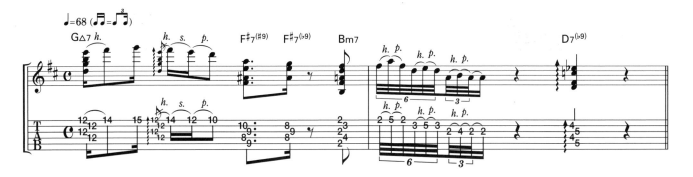

　　將和弦的轉位編寫成樂句去彈奏（**Ex-23**）。跟單純彈奏和弦的伴奏完全不同對吧！給人一種積極參與音樂的感覺。

　　在 Bm7 上彈的就是 David T. Walker 的著名手法。參考**圖 23** 去分配無名指和小指的職責，彈起來會更為輕鬆順手。

Ex-24 「啁啾鳥鳴」傳家寶刀 David T. 樂句登場！

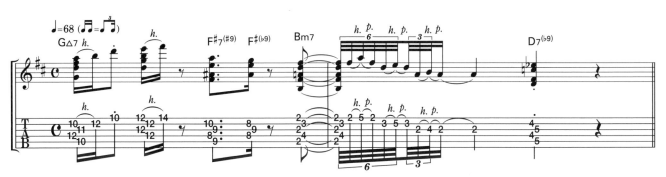

　　Ex-24 的練習難度不低，覺得太困難的人就先回去練習 **Ex-23** 吧！

　　這絕妙的捶、勾弦音的彈奏拍點，連要打成譜都很困難，並沒有怎樣彈才是拍子完全正確的概念。請參考音源找到適合自己的彈奏速度吧！

■ 積極參與音樂

若僅只是想隨性玩參與音樂的話，任誰都做得到。不用說，就只刷和弦就可以了啊！但除此之外，心裡更要有「這樣彈是不是更有趣？」、「這招如何？」等想法，在演奏中加入許多巧思，這才稱得上是一流的吉他手！

■ 原出處介紹

Ex-23、Ex-24 參考的是 David T. Walker 這名吉他手的演奏。相信許多人都知道這位傳奇人物。在 Bm7 上所演示的樂句彈奏手法可說是他的招牌方式。

「 這次一定要學會 」延伸和弦的入門

 學會和弦的轉位概念後，終於要進到延伸和弦的部分了。 學完這些就能大大拓展演奏的領域喔！

 感覺自己不管學多久都記不住，要怎樣才背得起來呢？

 其實呢，沒有必要記住所有的延伸和弦。

 咦 ？ 這是什麼意思 !?

 延伸和弦的聲響本來就不全是平時常聽到的，一開始就要全部學會是很困難的。 在許多延伸和弦當中，我建議將 9th 這一種練到精熟就好。

　在眾多延伸和弦當中，聲響最讓人熟悉親切的就是 9th。 本書將要讓各位精熟這個 9th ！ 雖然延伸和弦還有別的種類，但在這邊對知識廣度的探求會置於演奏深度之後，所以，詳細的理論說明我就先割愛了（ 圖 25 ）。 我在《 Neo Soul 吉他攻略 Note 》（ 詳細請參閱 P.111 ）有另外介紹其他幾種延伸和弦，好奇的人請去翻閱吧！

　首先來學○ Δ7、○ m7 追加 9th，這個超級常見的和聲手法吧！ 記熟根音在第五弦以及第六弦的指型怎麼彈，就能大幅拓展演奏的範圍。 光是這樣就有 4 種指型要背，我想大家都明白要一次學會全部延伸和弦有多困難才對（ 圖 26、照片 10 ）。

在這裡 重點

不要想一口氣學完全部的延伸和弦。 必須腳踏實地，各個用指尖記憶去記熟指型、聲響才行。 欲速則不達 ！

圖25 延伸和弦一覽

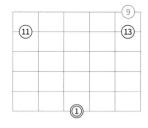

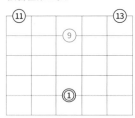

照片10 根音在第五弦的○ Δ7 (9) 要這樣按！

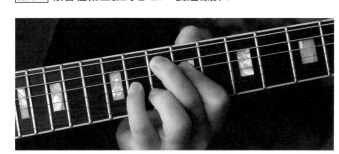

圖26 在○ Δ7 與○ m7 加上 9th ！

○Δ7(9) 根音在第六弦
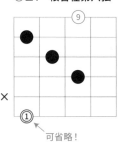
可省略！

○Δ7(9) 根音在第五弦
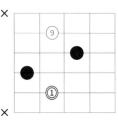

○m7(9) 根音在第六弦

可省略！

○m7(9) 根音在第五弦

Ex-25 「先從這裡開始」彈彈看延伸和弦吧

示範音檔　影像示範｜Track 25

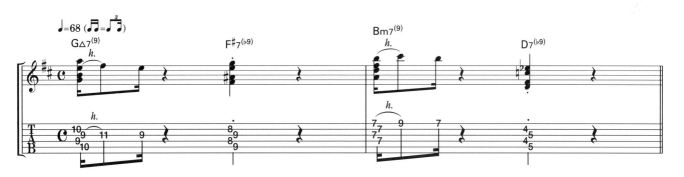

根音在第五弦的 G△7 (9) 是 Neo Soul 裡極為常見的和弦（**Ex-25**）。硬要說的話，實際上，比其他指形更常被用。單只彈奏含有 9th 音的延伸和弦就能充分發揮比轉位還來得更強的威力。

可是，吉他手的天性就是不喜歡當個乖乖牌。機會難得，就來加個捶弦吧！

　　根音在第六弦的 Bm7 (9) 也一樣使用捶弦。透過這樣的手法，能為單彈和弦增添不一樣的韻味。

Ex-26 「脫離一成不變！」延伸和弦豐富多變的伴奏手法

示範音檔　影像示範｜Track 26

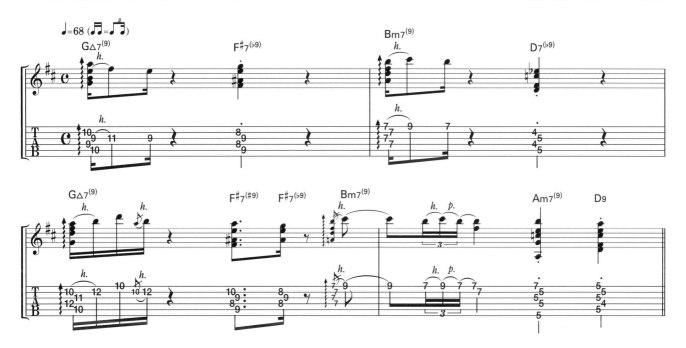

「延伸和弦這麼難彈啊⁉」或許一開始會有人這麼想，但習慣以後，日後的平常也就會是這樣彈了！（**Ex-26**）

　　加在 F7、D7 裡的延伸音 ♯9th、♭9th，正如字面上標示的，是將 9th 增或減半音的意思。這部分會在 Chapter 3 另做解說。

■不要什麼都想一口氣學會

注意
在這裡

聽到我說延伸和弦不用全部都會，是不是有人感到驚訝呢？我認為音樂比起知識，更重要的是彈不彈得出來。讓我們捨棄那種填鴨的練習方式，用充滿創造性的方法，慢慢將內容一個一個內化成自己的財富吧！

「 超實踐延伸音活用術 」
不管什麼都加入 9th 試試 ！

 本書將從眾多的延伸和弦中，只針對 9th 徹底解說，這也表示 9th 真的很常見。 要說有多麼常見的話……大概是所有的和弦都會加吧！

 咦 !? 全部都加 9th 是嗎 !?

 我一開始知道時也嚇了一跳，像鍵盤手能有 10 隻手指可以編排巧妙的和聲，很高機率都會加入 9th 的樣子。

 換句話說，就算是吉他，多多使用 9th 應該也是可行的。 嚴格來說也會用上與 9th 差半音的 #9th 和 ♭9th 就是了。

 總之就是可以積極使用 9th 的意思。

沒有錯！我也會介紹加了很多 9th 也不會讓人感到厭煩的時髦樂句！

　這次要教的除了○△7 ⁽⁹⁾ 和○ m7 ⁽⁹⁾ 之外，也會讓各位試著在屬七和弦加入 9th。 這也是在 Blues 和 Funk 相當常見的和弦，請一定要學會（圖 27 ）。

　此外，有些聲響光靠 9th 是做不出來的。 這時就要藉由將 9th 提高或降低半音來應對，演變而來的就是 #9th 和 ♭9th。 在指板上把握好 ［ 9th・#9th・♭9th ］ 這三個音的位置吧！先

從根音在第五弦開始記（ 圖 28、照片 11、照片 12 ）。

■ D7⁽⁹⁾ 會寫成 D9

 注意 差 在這裡

由於屬七和弦實在太常加入 9th 這個延伸音，因此特別簡稱成○ 9。 如果是 D7 ⁽⁹⁾ 就會簡寫成 D9。 要記住這點哦！

圖27 在 D7 加上 9th ！

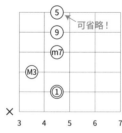

照片11 D9 的按法①
（用小指壓第二弦）

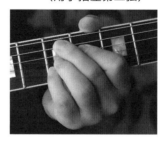

照片12 D9 的按法②
（用無名指封閉壓第三＆二弦）

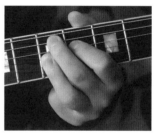

圖28 從 9th 演變來的 #9th、♭9th

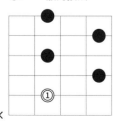

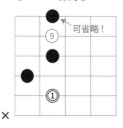

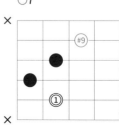

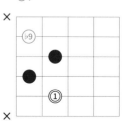

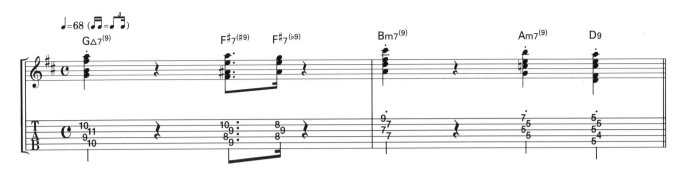

Ex-27 「這樣彈誰都能時髦」全都加 9th 彈彈看吧　　示範音檔　影像示範｜Track 27

就是把全部和弦都加 9th 的練習。 F#7 的部分加的是 #9th 和 ♭9th，各位可以試著彈彈看 F#9。……有一種難以形容的感覺對吧？

感覺和弦進行不順，又或者是和整體不合的感覺。 因為這樣，所以在 F#7 使用的是 #9th 和

♭9th。

光學到這邊就很酷了對吧？ 雖然和弦都加了 9th，但主張也沒有過於強烈，整個<mark>聲響融合得恰到好處</mark>。

Ex-28 「光會這個就算進階高手」展現與他人差異的伴奏技巧　　示範音檔　影像示範｜Track 28

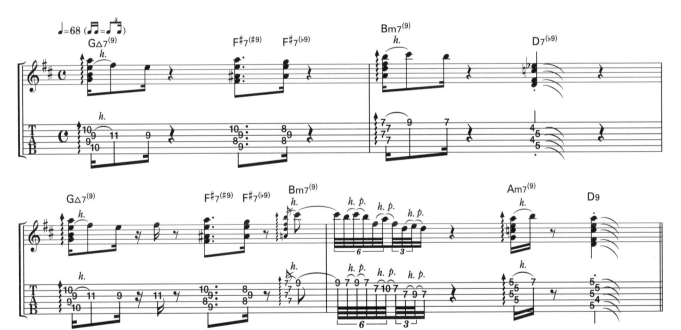

以 Ex-27 為基礎加上樂句（ Ex-28 ）。 厲害的人都是這樣在演奏的。

比起單純彈奏和弦，<mark>這種彈法的巧思要壓倒性得多</mark>。 各位也試著先模仿看看吧！

▌1 種延伸和弦學 3 個月

注意　差 在這裡

要理解 1 種延伸和弦的聲響，學會並能彈奏其和弦編排，我認為最少也要花上 3 個月。 由於是不熟悉的聲響，單憑一朝一夕是無法理解的。 但只要圈定主題，集中精力在上頭就一定能學會，藉由本書完全掌握 9th 的奧妙吧！

「 自由奔放的和弦和聲 」
使用轉位與延伸音編寫的樂句集

接下來，終於要將在 Chapter 2 學的轉位與延伸和弦放進來，正式學習怎麼彈奏 Neo Soul 的和弦和聲了。

就是會用上全部指板去彈和弦對吧！

對的！根音在第六弦和根音在第五弦的指型、和弦轉位以及延伸和弦，只要使用這些做基本，就能在指板的各個位置彈奏出和弦。 剩下的工作就是讓這些和弦接起來是順耳的。

可是，我不曉得該怎麼接起這些和弦……。

基本上，只要將相近指型樂句銜接就好。 由於彈奏把位相近，音域不會出現急遽變化，聽起來也就自然不少。

原來如此！這樣的話我好像也做得到！馬上來試試！

想要在整個指板上彈奏和弦，就必須將轉位與延伸和弦放在一起看才行。 練習時可以試著想像有聚光燈打在自己要彈奏的位置上，或許會更有聚焦感哦！（ 圖 29、圖 30、照片 13 ）

習慣前可以先挑自己擅長的指型彈就好！比方說彈根音在第五弦的指型時加入轉位和延伸和弦，彈根音在第六弦的指型時就做普通的和聲，這樣練習也是 OK 的！

圖29 同時認知轉位與延伸和弦的位置（ ○ △7 ）

根音在第六弦
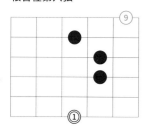

根音在第五弦
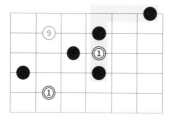

圖30 同時認知轉位與延伸和弦的位置（ ○ m7 ）

根音在第六弦
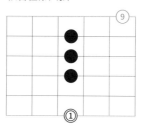

根音在第五弦
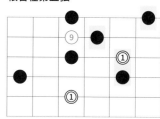

照片13 從指板頭彈到指板尾

注意！若在這裡

■ 調整和弦的彈奏把位以銜接樂句

在伴奏時要留意最高音。 顧名思義，指的就是和弦中最高的那個音。 以吉他而言多會落在第二或第一弦。最高音若是銜接得不順暢，那和弦進行的流動也容易受到破壞。 在伴奏時若是有留心挑選就近的把位彈，那最高音的銜接也會順暢不少。

Ex-29 「只要一點點巧思」就能有這麼大的變化！和聲時髦又好聽的祕密 示範音檔 影像示範｜Track 29

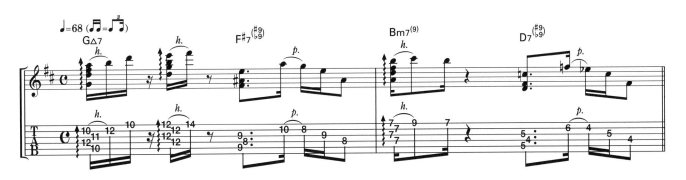

　　GΔ7 用的是根音在第五弦的指型，Bm7 是根音在第六弦的指型（ **Ex-29**）。像這樣，視情況做編排就能讓和弦銜接更順暢。**GΔ7 處利用轉位擴**展聲響音域，Bm7 則加入 9th 做點綴。這樣的細解或許會讓人覺得複雜，但聲響聽起來應該是非常自然的。

Ex-30 「想怎麼彈就怎麼彈」在指板上奔馳的和弦和聲 示範音檔 影像示範｜Track 30

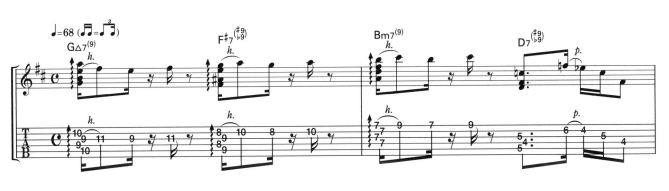

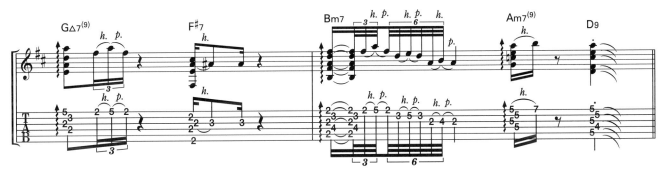

　　第一、二小節仿照 **Ex-29** 的走法，將和弦的彈奏把位集中在指板中間。到第三、四小節則向琴頭側移動，做出低音域渾厚的聲響。

　　像這樣，流暢地用上整個指板，除了有視覺上的效果（用來唬人！），聲響也會滑順柔和。

　　不過，彈奏整個指板終究是為讓聲響好聽的手段。**切忌！別讓用上全部指板反過來變成目的。**因為我們真正的目的，依舊是流暢地彈好和弦進行。

「狂放無盡的和弦和聲」
轉位 × 延伸音 × 重音奏法的帥氣演奏

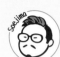
透過轉位與延伸和弦，我們彈奏和弦和聲的範圍已經有了大幅度改善。不過，還有一件事情沒做。請問是什麼事呢？

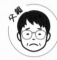
這個嘛，好像想不到耶……。

就是運用重音奏法，加入與主旋律對唱的樂句！在進行伴奏時，補上主旋律在歌唱之間的空檔，是非常重要的元素之一。伴奏除了彈奏和弦外，如果能和主旋律有互動，那就能讓音樂整體更有立體感。

你說的對唱，是指助奏嗎？

沒錯沒錯！這也被稱為助奏（Obbligato）。厲害的吉他手在這方面的表現都很出色。或許說來會覺得意外，但能掌握這點的人，就能成為伴奏達人。對伴奏吉他而言，它就是有這麼重要。

而且，使用重音奏法去加入對唱，更能做出壓倒性的 Neo Soul 感！

　彈奏對唱的重點，就在於要用五聲來編寫。五聲的樂句，不太需要理會伴奏的和弦也通常會是較適合用於對唱上的。藉由這種特性，在伴奏的同時彈奏五聲的樂句，不論當下是什麼和弦，都比較不容易發生聲響的衝突。

　這次正好有 Bm7 的部分，所以我們可以來看 B 小調五聲有哪些地方好加入重音奏法（圖31、圖32）。四度跟三度，循序漸進，一個接一個地慢慢試就好。熟了後再去增加和聲的變化可能吧！

圖31 Bm 上重音奏法的速覽表（根音在第六弦）

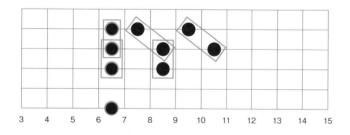

圖32 Bm 上重音奏法的速覽表（根音在第五弦）

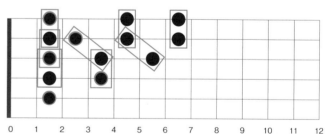

照片14 彈奏時讓右手盡量做出琴橋悶音

\在這裡/
重點

五聲音階構成的樂句，不管伴奏和弦是什麼都不容易打架。好比今天就算是 D7(♭9) 和弦，五聲的樂句在某種程度上也是合的。不過！要是胡亂拉長音符的話，就會跟和弦的聲響打架，故在彈奏這類助奏時，原則上要讓音符短短結束。

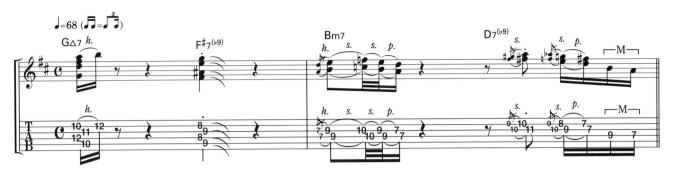

Ex-31 加入「對唱」感覺的重音奏法　　示範音檔　影像示範│Track 31

和弦進行到 Bm7 時加入對唱樂句（ **Ex-31** ）。以四度的重音奏法起頭，到 D7⁽♭⁹⁾則彈奏三度的重音奏法。

碰上 D7⁽♭⁹⁾原本該依照和弦的組成音去構思樂句，但五聲也意外地合。只不過，音符拉長就會有細微的聲響衝突，彈奏這類對唱樂句原則上就是短短收掉音符。

一開始練習時建議碰上○m7用根音在第六弦的指型彈，試著加入合適的對唱樂句。由於指型本身和五聲交疊，所以彈奏位置相當明確好找。

Ex-32 「狂放無盡的演奏」用轉位×延伸和弦×重音奏法來魅惑全場　　示範音檔　影像示範│Track 32

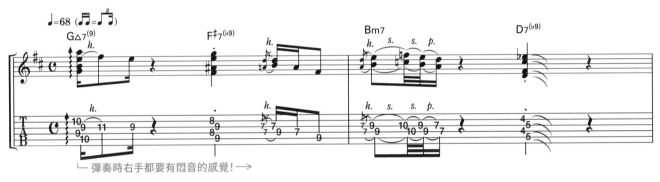

― 彈奏時右手都要有悶音的感覺！→

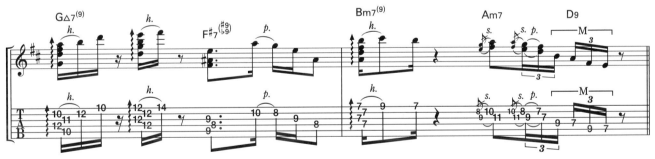

加入滿滿元素的樂句（ **Ex-32** ）。在 Chapter 2 所學的都集中在這裡了！聽附的音源就能知道，雖然彈了很多音，但聽起來很自然。想做出這樣自然的聲響，訣竅就在於別彈得過於激烈。要明確有自己只是伴奏，不該喧賓奪主的自覺。

這時右手的琴橋悶音就非常好用。除了譜面上有明確標示出來的地方之外，其他部分我也都是保持悶音的狀態在彈奏的。請參考照片 14，讓右手保持在琴橋上，找出自己能好彈悶音的位置吧！

「 Neo Soul 的必備技巧 」
學會指彈伴奏

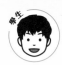 打開社群平台可以看到很多人上傳帥氣的指彈影片，那種也很讓我崇拜呢！

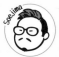 最近確實有不少一個人包辦所有聲部的吉他影片呢！透過社群平台，Neo Soul 吉他已經在世界掀起風潮，只用一支手機輕鬆拍攝影片，的確是跟 Neo Soul 演奏風格很合得來。

 可是指彈要同時彈奏和弦跟單音，感覺很難，叫人不敢動手去嘗試呢……！

 在我那個世代，感覺指彈講得就是民謠風的三指撥弦。

 其實最近的指彈吉他已經有所不同了。既然 Chapter 2 也到了尾聲，就在這邊講解指彈的伴奏方式，以加深前面學習的內容吧！

只要打開 IG，我們就能看到許多海外吉他手上傳的帥氣指彈影片。指彈乍看之下很難，但本書會一一拆解詳細為各位說明。

首先，拇指負責彈奏和弦的根音，食指、中指、無名指則負責彈奏剩餘的組成音（**圖 33**、**照片 15**、**照片 16**）。這樣讓所有的音同時發聲，可以做出刷弦沒有的韻味。接著在第 2、4 拍的時機點，將手指置於弦上做出擊弦聲（ String Hit，**圖**

34、**照片 17**）。這是讓指彈做出如鼓組一般節奏感的重要關鍵。

▌指彈的伴奏就好比爵士鼓 ———

Neo Soul 的指彈伴奏特色就在於強烈鮮明的節奏感。一邊保有鼓那樣的基本節拍，一邊加入助奏的樂句。一開始練習時，要先將基本的節拍練好，而不是去練習助奏的樂句哦！

圖33 右手指頭各自的職責

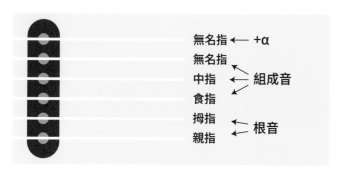

無名指 ← +α
無名指 ↘
中指 ← 組成音
食指 ↗
拇指 ← 根音
親指

圖34 指彈的基本模式

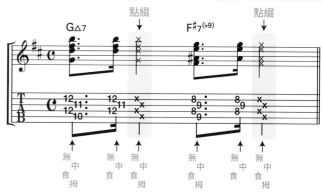

照片15 指彈的基本姿勢

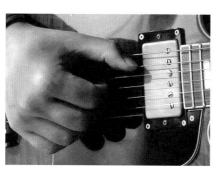

照片16 撥片要藏在哪？

照片17 點綴的擊弦聲這樣做

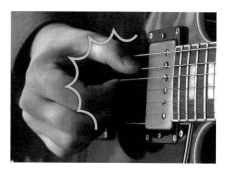

Ex-33 「一手包辦」用帥氣的指彈手法彈奏和弦！

示範音檔　影像示範｜Track 33
※無伴奏音源

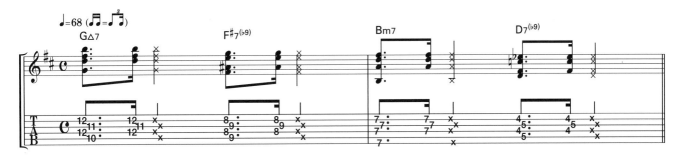

　　這是指彈伴奏的基本模式（**Ex-33**）。 第1拍做出帶有十六分音符的節奏，第2拍則為悶音的擊弦聲，後面反覆循環。 彈奏的<u>訣竅在於做出躍動</u><u>感</u>。 只要有對上節奏，光是這樣彈就很帥了呢！再加上 Reverb 效果讓擊弦聲有殘響，做出性感的味道。 彈奏這類東西時 <u>Reverb 是不可或缺的</u>。

Ex-34 「這就是令和時代的指彈」獨奏吉他風格的伴奏樂句

示範音檔　影像示範｜Track 34

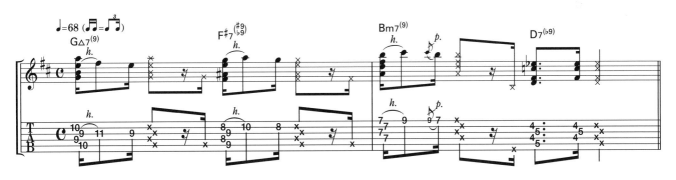

　　習慣基本模式再來就彈彈看 **Ex-34** 吧！加了助奏，樂句的華麗感一口氣就增強許多了呢！此外，在進到下個和弦前，加了十六分音符的幽靈音（ Ghost Note ），也是彈奏的重點之一。 此舉能做出搖擺感的 Grooving，完成帥氣的節奏。

　　幽靈音的部分<u>需要用上右手的琴橋悶音與左手的</u><u>悶音</u>。 像這樣確實把音悶住，就能產生幾無音高的聲響，做出像打擊樂的感覺。

▌原出處介紹

Ex-34 參考的是 Melanie Faye 這名吉他手的演奏。她是位指彈技巧相當了得的女吉他手。 在和弦的編排上也相當精鍊，充滿特色的演奏風格一聽就知道是出自她手，非常值得一看。

「超實踐的伴奏術」論吉他在 Neo Soul 裡扮演的角色

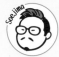 各位平常會跟樂團一起演奏嗎？

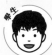 我下次會跟大學的夥伴一起 Jam！

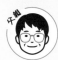 最近真的沒有什麼機會跟樂團一起演奏。不過之後我打算找時間去外面 Jam！

 吉他這個樂器，在和整個樂團一起合奏時才能發揮真正的價值。這時我就要問各位了，請問你們覺得吉他在樂團裡的職責是？

 ……這個問題還真難回答，我沒有認真思考過這個。

 我常聽人家說吉他是樂團的靈魂人物……。

 這個問題確實不好回答呢（笑）！答案有千百種，因人而異。但我個人是覺得，吉他在樂團裡的職責，就是要做「只有吉他才做得到的事」。接下來將介紹能在樂團中發揮吉他真正價值的超實踐知識哦！

以 Neo Soul 而言，樂團的配置基本上是主唱、吉他手、鍵盤手、貝斯手、鼓手（圖 35）。來一起確認各個樂器的職責吧！主唱負責演唱主旋律，鍵盤手彈和弦，貝斯手彈根音，鼓手打節奏。彼此有著明確的分工。

那吉他呢？不管是旋律、和弦，還是根音、節奏，有心想彈的話都做得到對吧！但上述那些彈奏內容，都不是非吉他不可的東西。單純彈奏旋律或是單純彈奏和弦，只會讓吉他在樂團裡的存在價值越來越薄弱。

想讓吉他發光發熱，藉由音色、彈奏的韻味、時機、編曲去補足各樂器之間的空隙才是關鍵。好比在彈奏和弦時省略根音，在樂句部分加上額外的巧思。既然要彈奏旋律，那就要加上吉他獨有的韻味去演奏。

圖35 吉他在樂團合奏中的職責

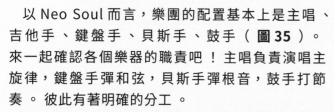

吉他手

主唱
主旋律

鍵盤手
和弦

貝斯手
根音

鼓手
節奏

照片18 雙音和聲彈奏 GΔ7
（用無名指、中指按 [第三、二弦]）

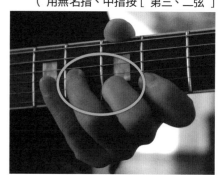

示範音檔　影像示範｜Track 35

Ex-35 「超實踐的伴奏術」樂團裡的吉他要這樣彈！

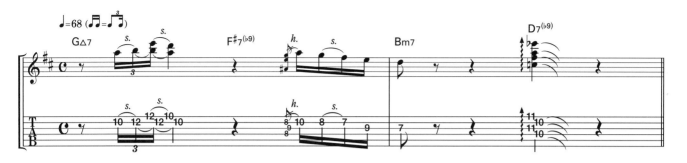

因為和弦有鍵盤手在彈，所以我們吉他不見得一定要彈和弦才行。索性將和弦交給鍵盤手，一開始就以跟主旋律的對唱為主也是可以的。

Ex-35 將練習的焦點放在樂團裡只有吉他才做得到的事上。彈奏時要留意動作的變化。

另外，我想大家在彈奏和弦時也會按壓和弦組成的根音。但其實，根音因為有貝斯手在彈，除非有特別用意，不然省略掉也是 OK 的。

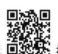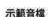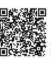

示範音檔　影像示範｜Track 36

Ex-36 「珍藏㊙技」這就是吉他才做得到的伴奏！

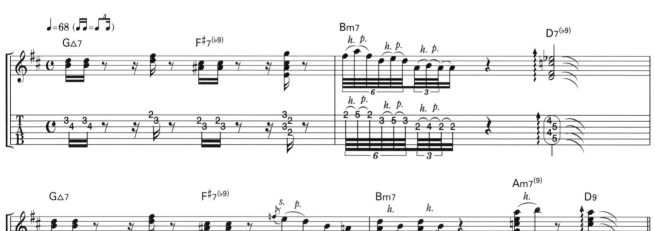

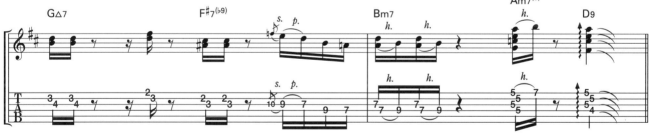

當和弦省略到一個極致時，只彈奏 2 個音也是很常見的（**Ex-36**）。試著用［第三、二弦］、［第二、第一弦］的組合，去做出雙音的和聲吧（**照片 18**）！這時把指彈的技巧也用上的話，就能做出吉他獨有的「指甲撥弦」感。

此外，「鏘唥～～」一聲刷響和弦也是吉他才

有的表現手法，有時也能無視節奏，用緩緩的下刷做出味道。相信這樣吉他一定會在樂團裡發光發熱的！

Chapter 2 到此結束。接下來就讓我們淺談 Neo Soul 吉他裡，不可或缺的爵士元素吧！

「 震驚的事實 」彈吉他有九成時間都在伴奏 。

　　突然想問大家一個問題 ！ 最近有在做伴奏的練習嗎 ？

　　……如何呢 ？ 我想，能坦然回答「 有 ！」的人應該不多 。 彈著彈著，往往都會將焦點放在誇張華麗的 Solo 練習對吧 ？ 也因為這樣，大部分的練習時間也都是在彈 Solo 。

　　但實際上仔細一想，在合奏或平常聽的音樂，撇開只有吉他的純器樂演出不說，吉他在大部分的音樂裡都是負責伴奏 。

　　九成的練習時間都花在 Solo 上，但實際演出時，有九成時間吉他都在伴奏 。

　　「 在那一成的 Solo 上，展現壓倒性實力以博得滿堂彩 」的發想固然是不錯，但也要能彈好占有九成內容的伴奏部分，才能算展現壓倒性實力 。

　　以我個人的經驗來說，當伴奏的技術有顯著提升，受旁人稱讚「 你吉他進步了耶 ！」的頻率也會大大提升 。

　　Chapter 2 介紹的是使用全指板 、時下流行的和弦和聲配置 。 這些是與伴奏有直接相關的知識 、技術 ！ 內容乍看之下不起眼，但對我個人而言，是本書中最值得推薦的部分 。

　　當伴奏彈得好，就會有各式各樣的人需要你這名吉他手 。 如此一來不僅能增加音樂夥伴，也能拓展活動範圍，真的好處多多 。 請務必練好伴奏，成為一名能幹的吉他手 ！

Chapter ③

加入一些
爵士的元素吧

「 建構在爵士上的 Neo Soul 」
③ 1 靈魂樂與爵士樂的奇蹟邂逅

 父親：Neo Soul 雖然也很帥，但我對爵士還是抱有憧憬！

 Sae-jima：對許多吉他手來說，爵士是永遠的目標呢！順便問一下，你過去挑戰過幾次爵士的練習呢？

 父親：挑戰的次數是不少，但每次都受挫放棄。 結果我連《Autumn Leaves》都沒辦法從頭彈到尾……。

 Sae-jima：那麼，就用本書結束你在爵士上遇到的挫折吧！ 其實，我能順利在自己的演奏中放入爵士的元素，毫無疑問就是拜 Neo Soul 所賜。

 父親：Neo Soul 跟爵士竟然有關!? 經你這麼一說，確實！ Neo Soul 聽起來有些像爵士的地方。

 Sae-jima：關係可大得很！ 因為 Neo Soul 本身融合了各式各樣的曲風，爵士當然也包含在裡頭（圖 36）。

　用 Neo Soul 來粗淺認識 Jazz ！一般人會在爵士上受挫有一個很大的原因，就是一下子就想做到爵士那樣的演奏。 快速的 4 Beat、全空心吉他、在粗弦上彈奏以和弦內音為主的樂句……這些爵士元素跟過往接觸的音樂類別的彈奏方式都相差太多，會受挫也是正常的。

　另一方面，Neo Soul 則多以五聲為主，再額外加入少許爵士元素。 以本書刊載的樂句來說，有出現過 F#7 和 D7，可以在這裡加入能提升爵士感的延伸音（♭9th 與 #9th）。 這正是各位在聽 Neo Soul 時，會覺得有爵士味的原因。 當然，也不需要堅持用全空心吉他彈（照片 19）。

　先來聽聽看一般的屬七和弦，在有與沒有♭9th 這個延伸音的狀況下，聲響會有什麼樣的差異吧！（圖 37）

圖36 Neo Soul 是許多曲風的集合體

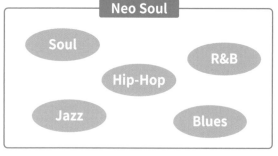

照片19 只要拿 Stratocaster 彈，Neo Soul 就會有爵士感！

圖37 在屬七和弦上做出爵士感！

一般的和弦進行

| G△7 F#7 | Bm7 D7 | G△7 F#7 | Bm7 Am7 D7 |

爵士化 ⬇

| G△7 F#7(♭9) | Bm7 D7(♭9) | G△7 F#7(♭9) | Bm7 Am7 D7(♭9) |

Ex-37 「一聽瞭然」普通屬七和弦與爵士風屬七和弦的差異！　　　　示範音檔　影像示範│Track 37
※無伴奏音源

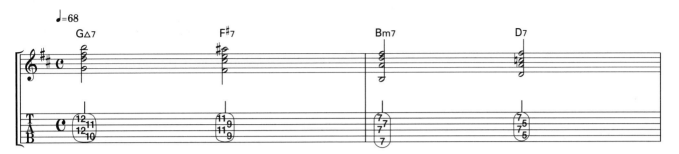

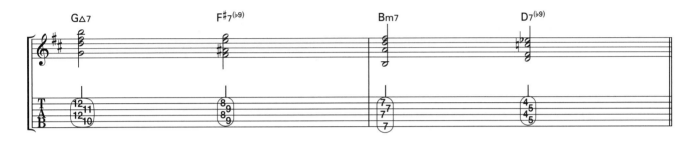

在屬七和弦上會有怎樣的聲響差異呢？我們實際彈彈看吧！（Ex-37）

相信大家都一「聽」瞭然。光是在屬七和弦裡放入♭9th，馬上就有了爵士的氛圍呢！！

重點（在這裡）

說 Neo Soul 當中的爵士元素終究只有一小點，倒不如說，這樣開始才是剛好，可以誘發之後真想學、享受爵士的動力！

Ex-38 「沾一點爵士」在五聲中奪人耳目的爵士元素　　　　示範音檔　影像示範│Track 38

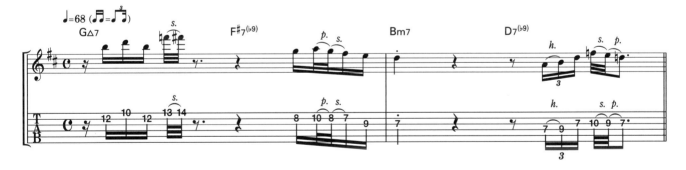

這一聽就給人滿滿的 Neo Soul 感覺呢！（Ex-38）在五聲音符的聲響中，放了讓人耳朵為之一顧的爵士調味。

我在 F#7(♭9) 這個和弦上，彈奏的是會讓聽者產生緊張情緒的樂句。當然，也能在 D7(♭9) 這個和弦上彈爵士風樂句，這我後面會再說明！

■ 先別管音階從樂句下手

注意（差在這裡）

Ex-38 出現了爵士風的樂句，我想大家一定很好奇這裡到底用了怎麼樣的音階。可是，單只記得音階樂句彈不出來，也沒意義。本書將會以樂句為始，帶領各位學習爵士的元素！

「 爵士從這裡開始 ！」
變化延伸音的入門

我已經知道 Neo Soul 有沾到一點爵士了，但具體而言，是彈什麼音階來呈現爵士感的呢 ？

就單只一句「 做出爵士感 」，其實也有各式各樣的手法。 比方說：用和弦內音和半音階漸進為始，五聲自是不必多說，還得用上各種調式音階……大概就是這樣吧 ！一昧想先理解爵士的相關知識，才容易讓人覺得受挫。 本書會盡可能將爵士用細解方式，說給各位聽，所以這邊只先嚴選出其中的一個元素 ！

這個元素就是變化延伸音 。

我有在 YouTuber 上看過一次解說，但完全就是有聽沒有懂……

變化延伸音本身就是很難的音樂理論，所以有不少人會在這邊受挫。 不過，本書又將變化延伸音給細細拆解，相信能讓各位在理解時事半功倍。

變 化 延 伸 音（ Altered Tension Note ） 是 ♭9th、#9th 等具備強烈緊張感的延伸音總稱。 這樣的聲響可說是爵士的代名詞。 一般講到變化延伸音，必 須 學 好 ♭9th、#9th、#11th、♭13th 這四 個……不過，在本書只要學好♭9th、#9th 就 OK ！

會用上所有變化延伸音的樂手反而算少數，一般都是挑 2 ～ 3 個自己擅長的延伸音加進樂句當中。

由於變化延伸音要在屬七和弦上彈，本書會用 F#7 和 D7 來解說。 因為挑選的也都是根音在第五弦的指型，所以這次也只要記好這些彈奏位置就可以了 ！總結就是只有♭9th、#9th 以及根音在第五弦的指型，這樣是不是覺得沒那麼難了呢 ？

圖38 變化延伸音的位置表

這次是這邊！

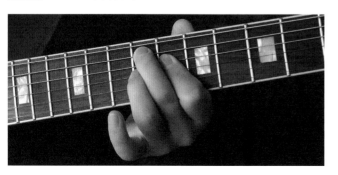

照片20 F#7 (♭9)的最高音為 ♭9th

照片21 F#7 (♭9)的最高音為 #9th

示範音檔 ｜ 影像示範｜Track 39

Ex-39 「爵士出道」超簡單的變化延伸音樂句

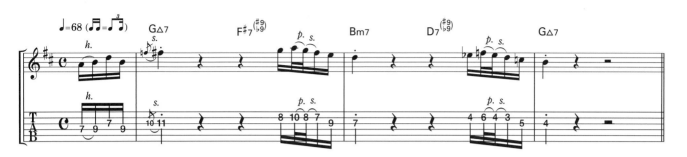

這邊來細看 F♯7 和 D7 上的 ♭9th 和 ♯9th（圖38）。這兩個和弦指型的最上面那個音，分別為 ♭9th 和 ♯9th（**照片 20**、**照片 21**）。

Ex-39 使用 ♭9th 和 ♯9th 編了超簡單的樂句，直接用在 F♯7 和 D7 上頭。樂句雖然相同，但音符本身會與伴奏和弦相疊，使之聽來有爵士聲響才對。

即便今天是正式的爵士合奏，也能直接套用這個樂句。這就跟加了藍調音的藍調樂句一樣，是爵士中再常見不過的樂句。

Ex-40 「爵士樂手的祕密」沒有一定要用上全部的變化延伸音

示範音檔 ｜ 影像示範｜Track 40

※ 無伴奏音源

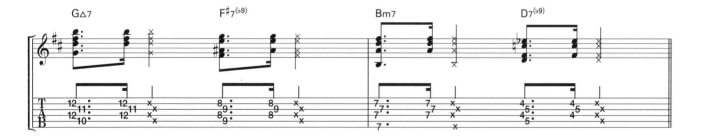

「原來彈爵士的人都要背這麼多東西，好厲害呀。」在看教學書或是 YouTube 時，聽講解人一個個說出爵士必要的知識時，我想各位或多或少會有上述的想法，但其實他們跟我們並沒有相差多少。

並非說是爵士樂手就真的什麼駕輕就熟於各個爵士元素，一般演出時，也還是以自己習慣的樂句為主。各位不也都是這樣嗎？

Ex-40 的和弦進行雖然用上了全部的變化延伸音，但這就像是教科書裡的範例一樣，聽起來很生硬呢……！

③ 不知道這個就羞羞臉 ！ 何謂「 V－I（ 五一進行 ）」？

3

 說到爵士，各位有沒有聽過「二五一」這個詞呢？

 有！在爵士教學書一開始就會講到對吧！雖然很常看到，但我從來沒有搞懂過……。

 對呀，二五一也是爵士難以理解的元素之一。但別擔心，本書一樣會簡化！把二五一變成「五一」！

 把「二」拿掉，只剩下「五」和「一」是嗎！

 沒錯！實際上常寫為「V－I」，本書後面也會這樣表記。

爵士中少不了的「 V－I 」，簡單說明的話就是指 G7 回到 CΔ7 做結束的和弦進行。各位不妨試著用吉他彈彈看「 G7 → CΔ7 」。有一種「立正！敬禮！」的完結感對吧！以 C 調來說，一級是 CΔ7、二級是 Dm7、三級是 Em7、四級是 FΔ7、五級是 G7。從五級回到一級的和弦進行，

可以營造強烈的完結感。這個就叫「 V－I 」。

從五級到一級的進行也被稱做 Dominant Motion（ 圖 39 ）。其他時候視情況，也有像是 Secondary Dominant 等不同的稱呼，但在本書，會將指板上這種和弦進行全部統稱為「 V－I 」。看著圖 40 把指型記住吧！

圖39 何謂 Dominant Motion（ 也被稱為四度進行 ）

在 C 調順階和弦中的 ［ V→I ］

* 因為音程距離四度，故也被稱為四度進行

CΔ7	Dm7	Em7	FΔ7	G7	Am7	Bm7$^{(♭5)}$	CΔ7
IΔ7	IIm7	IIIm7	IVΔ7	V7	VIm7	VIIm7$^{(♭5)}$	IΔ7

簡單來說……
就是從○ 7 的和弦移動某個和弦做完結的意思！

圖40 在指板上把握「 V－I 」的位置

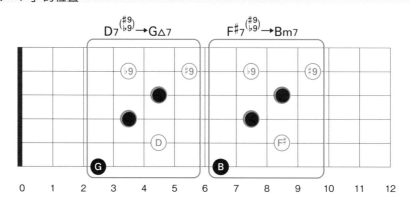

Ex-41 「別思考，用感受的！」這就是「Ｖ－Ｉ」的完結感！ 　示範音檔　影像示範｜Track 41
※無伴奏音源

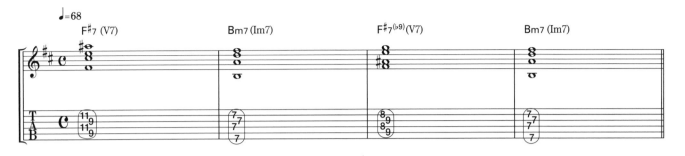

　很多專業術語腦袋要塞爆了對吧……各位請放心，其實我也是。在 Ex-41，那些讓人有聽沒有懂的東西就丟一旁，用吉他彈彈看「Ｖ－Ｉ」吧！當和弦從 F#7 走到 Bm7 的時候，相信大家都能感受到這個進行的完結感。

　為了讓「Ｖ－Ｉ」這個行進更優美，會在 V7 上追加變化延伸音。我們就在這試著加 ♭9th（照片 22）。完結感更強了對吧！這就是變化延伸音的功效。

Ex-42 「原來是這樣啊！」「Ｖ－Ｉ」正是爵士感的來源 　示範音檔　影像示範｜Track 42

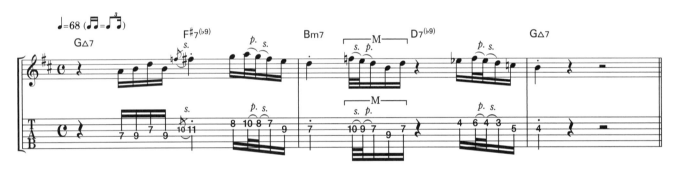

　將「Ｖ－Ｉ」彈得讓人很緊張，就能造就爵士的聲響。

　仔細看 Ex-42，會發現樂句結尾的運指有點不同。這是因為 F#7 和 D7 各自完結的和弦是不同的。只要留意最後一個音，像這樣使用同樣樂句的手法也是可行的！

　樂句的細節會在後面的篇幅解說。

■ 在指板上記住「Ｖ－Ｉ」

吉他最大的強處，就是能藉指板將音符做視覺上的連結。「Ｖ－Ｉ」幾乎是每首曲子都會出現的行進，在指板上記熟音與音之間的相對位置，讓自己一瞬間就能做出反應吧！

照片22 本書常出現的 F#7⁽♭9⁾就相當於「Ｖ－Ｉ」的 V（正在按壓 F#7⁽♭9⁾和弦）

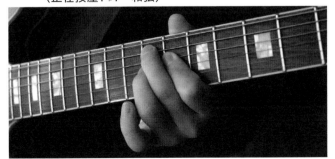

「 不會再受挫了 」
用樂句來學習初級的 Altered Scale ①

為了營造爵士感，可以在「 V ─ I 」上彈奏加了變化延伸音的緊張樂句對吧！ 我好像懂了！

能講得這麼明確，代表你有抓到爵士的重點哦，很棒！

我想多學一些變化延伸音的樂句。 果然！ 要把 Altered Scale 背起來才行嗎？

我覺得先透過練習樂句來記 Altered Scale 就可以了。 一開始就算能背好音階，但因為用音內容多又複雜，要從零建構、自己想樂句是很困難的。 有鑑於此，我比較推薦先練熟樂句，往後再慢慢背下整個音階。

本書將會介紹 3 個簡單明瞭的初級變化延伸音樂句！ 用這些來慢慢記住音階吧！

這就是 Altered Scale 的 指 型 位 置！ 鏘鏘！（ 圖 41 ）

說歸說，感覺也記不起來對吧？ 不用擔心。 我自己也是花了 2 年才背起來的。 本書為了盡可能地將 Altered Scale 講得簡單易懂，只會介紹根音在第五弦的指型。 尾音會依據最後要完結的和弦

做變化，這部分也請特別留意（ 圖 42、圖 43、照片 23 ）。

看到像是♭13th、#11th 這類沒見過的延伸音，我想各位可能會有點混亂，但本書只會使用♭9th、#9th 而已，請放心。

圖41 Altered Scale 的指型圖（ 根音在第五弦 ）

本書只介紹根音在第五弦

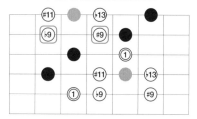

○ Altered Scale裡
不含伴奏和弦的和弦五度音

□ 這次要使用的
變化延伸音

● 屬七和弦的
組成音

圖42 完結的目標和弦若為大和弦

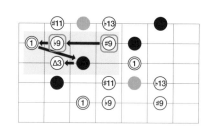

○ Altered Scale裡
不含伴奏和弦的和弦五度音

□ 這次要使用的
變化延伸音

△3 完結和弦組成音中的
大三（度）音

● 屬七和弦的
組成音

圖43 完結的目標和弦若為小和弦

○ Altered Scale裡
不含伴奏和弦的和弦五度音

□ 這次要使用的
變化延伸音

m3 完結和弦組成音中的
小三（度）音

● 屬七和弦的
組成音

照片23 用食指和無名指的組合彈奏 Ex-43、Ex-44

Ex-43 「再也不受挫」初級的變化延伸音樂句①　　示範音檔　　影像示範｜Track 43

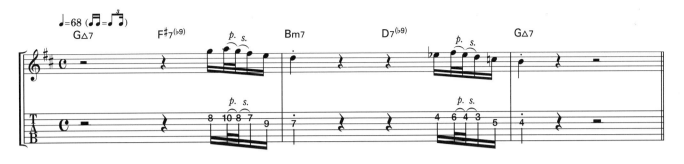

　　本書使用的變化延伸音就只有♭9th、#9th，我在 Chapter 2 有介紹根音在第五弦的○7 (♭9,#9) 來記住彈奏位置。

　　許多人碰上 Altered Scale 會受挫的原因之一，就在於一下子想背好又難又長的樂句。這個音階的聲響本來就很特殊，先從長度比較短，也比較好哼唱的樂句開始練習吧！（**Ex-43**）

Ex-44 「大吃一驚」將簡單的樂句無限擴張的辦法　　示範音檔　　影像示範｜Track 44

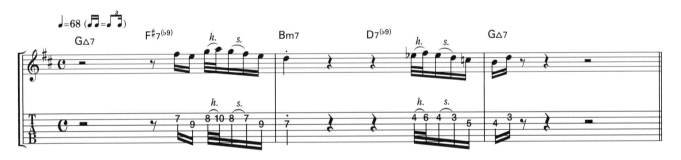

　　就算是簡單的樂句，也能透過五聲音階、改變節奏、改變八度音程，這三種方法輕鬆擴展。

　　Ex-44 利用的就是和。一開始在 F#7 (♭9) 上彈的樂句就是從 B 小調五聲開始的。除此之外，也能發現跟 **Ex-43** 有細微的節奏差異對吧！這些差異雖然都很小，但累積起來就很可觀！

　　本書後面還會再介紹兩種簡單明瞭的初級變化延伸音樂句，趕緊往後翻吧！

COLUMN

「欲速則不達」安排兩年的時間計劃來學習 Altered Scale。

　　我在左頁的開頭也有提到，自己花了兩年左右的時間才學好 Altered Scale。平時不常聽到的複雜聲響以及難懂的運指……要能在他人面前，自然而然地即興出這些，需要一定程度的修行時間。因此，各位在看完這一頁後，就算在隔天有「啊，我忘了」的狀況也是正常的！我自己都花了 2 年才記熟，各位請慢慢來，一步一步讓身體記住 Altered Scale 吧！

「 獻給曾經受挫的人 」
用樂句來學習初級的 Altered Scale ②

 過去完全沒能理解 Altered Scale 是什麼，現在好像有點概念了。

 這樣很好！不需要一下子就懂全部的內容，剛開始能明白彈 Altered 會有怎樣的氛圍跟聲響就很好了！

 是！感覺我好像沒問題呢！

 那就進到下一個初級樂句吧！說是這麼說，但也只是比前面介紹的再多加一點東西罷了，應該馬上就能上手。

 原來 Altered 只要抓到訣竅，就能學得這麼順利呀……！

　　讓我們稍微擴張指板範圍吧！ **圖 44**、**圖 45** 的黃框就是這次要彈的位置。 建議實際在練習時，要把這個黃框放在心上。

圖44 完結的目標和弦若為大和弦

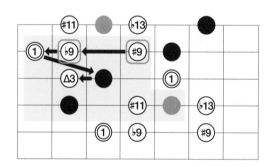

● Altered Scale 裡
不含伴奏和弦的和弦五度音

▢ 這次要使用的
變化延伸音

(△3) 完結和弦組成音中的
大三(度)音

● 屬七和弦的
組成音

圖45 「 獻給曾經受挫的人 」初級的變化延伸音樂句

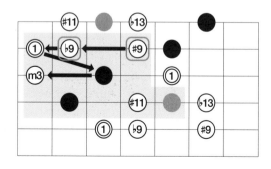

● Altered Scale 裡
不含伴奏和弦的和弦五度音

▢ 這次要使用的
變化延伸音

(m3) 完結和弦組成音中的
小三(度)音

● 屬七和弦的
組成音

Ex-45 「獻給曾經受挫的人」初級的變化延伸音樂句②

示範音檔 影像示範│Track 45

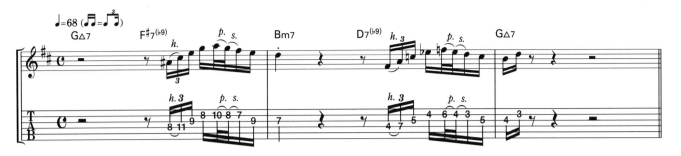

彈起來是不是很有爵士味呢？這個爵士感的祕密就在於和弦內音（Chord Tone）。

Ex-45 最前面 3 個音是 F#7 的和弦內音。這個詞的意思就如字面所示，講的是和弦的組成音。以屬七和弦來說，組成音就是［根音・三度・五度・七度］。最前面 3 個音就是沿著［三度→五度→七度］的和弦琶音（Arppegio），逐一彈出。

這個在 V7 上彈奏變化延伸音樂句，可說是 Altered Scale 精神的體現。像這樣細細解說好像會讓人覺得很困難，可以事後再理解，總之先把這指型記起來吧！

Ex-46 「曾經受挫的人聽這邊」別再耗費大把精力死背音階了

示範音檔 影像示範│Track 46

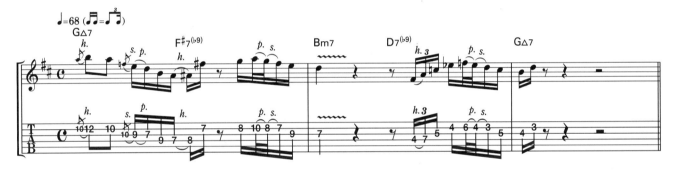

要把 Altered Scale 全數背起來真的非常困難。運指本身就很複雜，也因為是平時不常聽到的聲響，真的沒那麼好記。

因此，本書還是堅持一貫的原則，建議先把樂句練熟。**Ex-45**、**Ex-46** 都是從和弦內音向上爬，接著彈奏 ♭9th 和 #9th，這連串的動作可將它變成彈奏習慣，請務必多彈幾次讓手指記住它！

這次也有依據完結要走的和弦是大（Major）還是小（Minor）去調整尾音。將［F#7 → Bm7］和［D7 → G△7］各自的指型記起來吧！

使用 Altered Scale 時不彈和弦五度音？ ────────

過去如果有讀過樂理書，或許會困惑 Ex-45、Ex-46 為什麼會在屬七和弦的地方加入五度音。因為以樂理而言，Altered Scale 是不包含該背景和弦的和弦五度音。可是，今天的目的本來就是要在屬七和弦上彈奏變化延伸音，所以我認為，彈奏這個屬七和弦的五度組成音是沒問題的。事實上 Ex-45、Ex-46 就真的有彈 F#7 和 D7 的和弦五度音！但聽起來一點也不奇怪對吧！

「 爵士的救世主 」
用樂句來學習初級的 Altered Scale ③

終於要學最後一個變化延伸音樂句了呢！

相信大家在練習的時候，心裡一定覺得「 我想彈的就是這個！」在練習第三個樂句前，我們得先拓展一下指板上看到的 Altered Scale 指型才行（ 圖 46 ）。而且這次除了♭9th 和 #9th 之外，也會用上♭13th。終於把 #11th 以外的變化延伸音都找出來了呢！

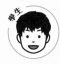
哇——！感覺自己好像進步了很多。

還有，這次的樂句不論最後是要完結到大和弦還是小和弦，運指都完全相同。

意思是尾音不會像之前那樣，有大和弦、小和弦的半音之差嗎？

沒有錯！

那裡正是我很常彈錯的地方，不用再在意這點真的很棒！

這次除了♭9th 和 #9th 之外，也會用上♭13th 這個變化延伸音。到這一步指型就變得相當複雜了呢！建議像圖 46 所示，將 V7 的和弦內音與變化延伸音分開來看比較好。

這邊完結的和弦組成音為五度。提到五就會聯想到強力和弦（ Power Chord ）對吧！由於不管和弦屬性是大是小五度音都一樣，只要將五度音選為完結音，不論是完結到大還是小和弦都能用相同的樂句完成（ 圖 47 ）。

圖46 拓展變化延伸音的彈奏指型

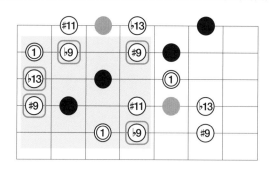

圖47 不管完結的和弦是大還是小都 OK

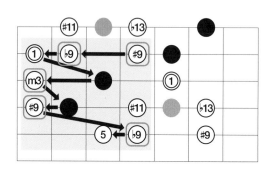

Ex-47 「爵士的救世主」初級的變化延伸音樂句③　　　　　　　　　示範音檔　　影像示範｜Track 47

如果在彈奏時一直抓不到爵士味，那 **Ex-47** 很可能就是這種情況的救世主。 爵士的樂句在下行（ 高→低音 ） 時，常會表達出獨特的緊張感，這就是下行版的變化延伸音樂句。

這邊說白了，我希望各位別去管太多細節，總之把它變成彈奏習慣就對了！ 相信這個爵士樂句，會在各式各樣的場合幫到各位。

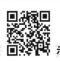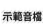

Ex-48 「其實……」並沒有非得用上全部的變化延伸音不可　　　　示範音檔　　影像示範｜Track 48

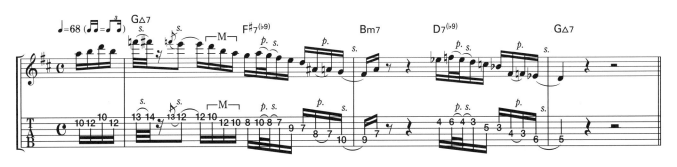

這次彈奏的是 ♭9th、#9th、♭13th 這三個變化延伸音，各位是不是有發現，到現在都還沒彈到 #11th 呢？ 就算沒用上所有的變化延伸音，也能讓樂句充滿爵士韻味（ **Ex-48** ）。

#11th 就相當是變化延伸音的大魔王，而它也是我在學習時，最後才弄明白的音。 由於 Chapter 3 的主題是「 沾一點點爵士 」，我希望各位先集中在記憶樂句指型的聲響，之後再慢慢掌握延伸音就好。

用來學習指型與聲響的超初級變化延伸音樂句，全三部就到此結束！ 辛苦各位了。 不用三個都記住沒關係，只要能好好精熟變成自己習慣的彈奏手法，就算只學會一個也無妨，加油吧！

照片24 提到五度音就想到強力和弦！

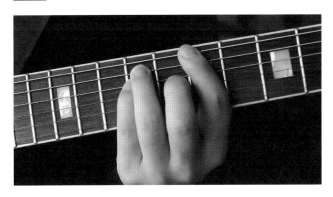

 在這裡

重點

五度＝強力和弦的音！ 關鍵在於不論和弦屬性是大是小，兩者和弦五度音都是一樣的（ 照片 24 ）。

「 這正是 Neo Soul ！」
五聲音階的優美 ×Altered 的爵士元素①

學了幾個有關變化延伸音的樂句後，相信各位應該確實拓展了彈奏用音的領域 。 不過，真的自己試著在樂句裡加入爵士元素時，聽起來是不是有刻意做作的感覺呢？
我超級有這種感覺的……。

對呀，感覺好像跟其他樂句不搭，銜接得不是很順。

果然跟我想的一樣 。 不過，走到這一步後，接下來只要再花點工夫就能克

服了！
說得具體一點的話，只要將爵士的元素跟五聲接在一起，就能消除「 做作感 」！ 在 F#7 上 彈奏的 Altered Scale 指型，與根音在第六弦的 B 小調五聲有重疊的部分對吧！ 我們可以利用這點。

意思是直接將變化延伸音的樂句跟五聲連接在一塊嗎？

沒有錯！ 這樣就能營造出爵士的樂感了哦～！

現在距離完全掌控爵士元素，只有一步之遙了 。 正因為爵士的樂句只有出現那麼一瞬間，所以前後的銜接才更為重要 。 但我也明白，彈奏時還要去想「 下個和弦內音是～ 」會讓腦袋打結對吧！ 我自己也是。

所以本書會將這部分的解說，跟可以隨意用在曲子各處的 B 小調五聲做連結 。 雖然變化延伸音只能用在 V 7 和弦上，但五聲隨時都可以用在各和弦

上，只要有回到音階上，就能做出 [緊張感→完結感] 的效果。 用「 虛晃一招的爵士！ 」來形容這樣的處理再貼切不過了 。 由於不太需要用到大腦，故也能稱做腦袋空空爵士（ 笑 ）。

好了，讓 我 們 看 著 圖 48，將 F#7 的 Altered Scale 與 B 小調五聲合在一起來看吧！ 能將兩者結合之後，就能彈彈看下一頁的 Ex 了！

圖48 將 F#7 的 Altered Scale 與 B 小調五聲合在一起

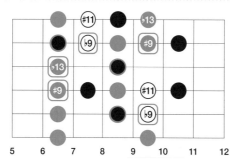

● F#7的和弦內音
□ 這次要使用的變化延伸音
● B小調五聲（根音在第六弦）

圖49 從五度音回到五聲音階

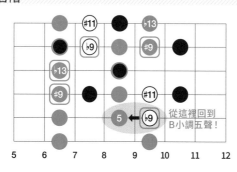

● F#7的和弦內音
□ 這次要使用的變化延伸音
● B小調五聲（根音在第六弦）
⑤ B小調五聲的五度音

Ex-49 「輕鬆學會」彈完變化延伸音後的用音

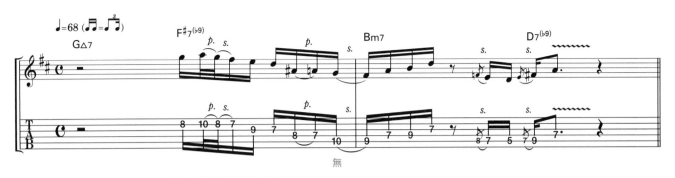

相信拿起本書的讀者，肯定都很煩惱，自己為什麼整首歌都只會彈五聲而已。但換個角度來看，這也能說是吉他手的強項。

Ex-49 充分活用了吉他與五聲的恩惠，輕鬆銜接起變化延伸音的樂句。

從五度音回到 B 小調五聲（圖 49 ）。用無名指的滑音回去的話，就能銜接到五聲原本的運指，讓後續的音符更好彈奏（照片 25 ）。

相信各位實際彈過後，應該會覺得很順暢才是。

Ex-50 「精粹」彰顯爵士元素的小調五聲

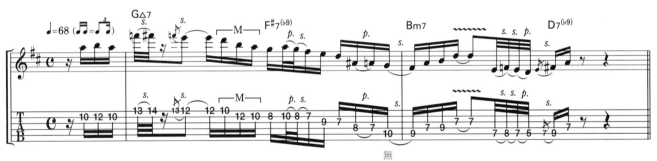

「五聲跟爵士可以拼在一起？」或許有些人會有這種疑惑，但爵士樂的根源可上溯至藍調，藍調又會大量使用五聲音階。加上吉他又是藍調曲風的標配樂器，所以彈奏五聲時會令人有強烈的安心感。變化延伸音也是能銜接到五聲的（ Ex-50 ）。

將樂句接到五聲，能讓變化延伸音的聲響顯得更

為自然，五聲真的不是蓋的！

「 我已經知道在 F♯7 上的變化延伸音要怎麼銜接到 B 小調五聲了，但換成 D7 時要怎麼辦？」有這種想法的你！我會在下一頁詳細解說，趕緊翻頁吧！

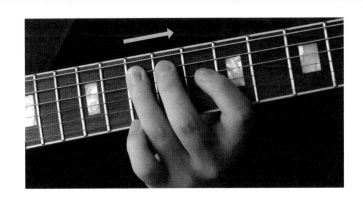

「 自在掌握爵士元素 」
五聲音階的優美 ×Altered 的爵士元素②

彈完變化延伸音後銜接 B 小調五聲，這是在本書中，為了讓精確唱出爵士感不可或缺的條件。 前面教的和弦進行是［ F♯7 → Bm7 ］，在學過「 Ⅴ→Ⅰ 」相信大家都很理解要回到 B 小調五聲的邏輯。 那今天如果和弦進行是［ D7 → GΔ7 ］，又該怎麼

呃……在 D7 上彈奏變化延伸音，然後銜接到 GΔ7 的和弦內音嗎？

答對 !! 但也答錯了 !!

咦──!?

……不好意思開開玩笑（ 笑 ）。 如果是爵士樂手的話，的確會那麼做。 但本書只是想沾一點爵士而已，所以當和弦回到 GΔ7 時，我們也是彈 B 小調五聲。 而想在 GΔ7 上彈奏 B 小調五聲，一定要用根音在第五弦的指型！ 這個指型，各位已經記熟了嗎？

我這次一定會記住的！ ……應該。

（ 還好被問的人不是我…… ）

　　［ 變化延伸音→五聲 ］這個走法，希望各位不論是根音在第六弦還是第五弦的指型都要會。 請參考**圖50**，將 D 的變化延伸音與根音在第五弦的

B 小調五聲合在一起來看吧。 成功結合兩者後，就來彈彈看下一頁的 Ex ！

圖50 將 D7 的 Altered Scale 與 B 小調五聲合在一起

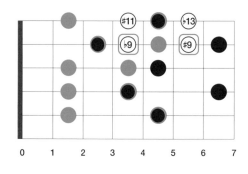

圖51 從一度音回到五聲音階

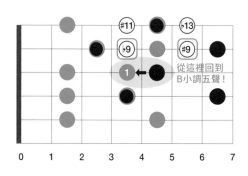

 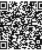

Ex-51 「傷腦筋的話就彈五聲」彈完爵士樂句後就仰賴五聲音階吧！

對吉他手而言，小調五聲真的是很可靠的夥伴。各位請回想一下，不論彈奏怎樣的流行或搖滾曲，咱們都是靠五聲一路走到這的對吧！甚至還會有煩惱自己怎麼只會彈五聲⋯⋯。

變化延伸音的特色在於，它的旋律有一種器、樂性的酷炫，而五聲的音符則有一種人在歌唱的溫暖感受。Ex-51 彈完，我想應該有不少人都會有「這個感覺對多了」的想法。

Ex-51 和下面的 Ex-52，當 D7 的變化延伸音要完結到 G△7 時，運指都是［無名指→中指］（照片 26）。

Ex-52 「虛晃一招的爵士」就算是以五聲為內容主體也能這麼爵士！

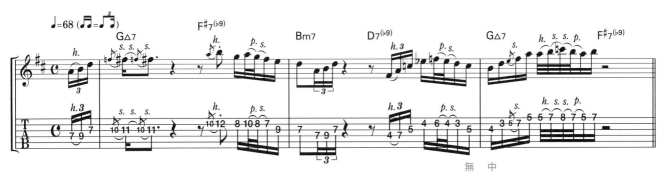

我去自家附近的爵士俱樂部玩的時候，碰到了一位爵士彈得很厲害、看起來非常紳士的爸爸。我向他請教他在彈奏時，都是想些什麼音階或手法，結果他的回答竟然是「我想的都是五聲！」。

其實去問爵士彈得好的人，他們多半都會這麼回答。也就是說，他們在構思樂句時，是以五聲為中心，再去跟所彈音域附近的變化延伸音、和弦內音等等做連結。

我想就是因為這樣，彈習慣五聲的我才會這麼喜歡這類樂句。當然也是有樂手在彈奏時想的不是五聲，而是以和弦內音為主，但我這邊希望各位理解的是，就算思維僅以五聲為主體，也能彈出爵士味。

照片26 ［無名指→中指］的運指回到五聲

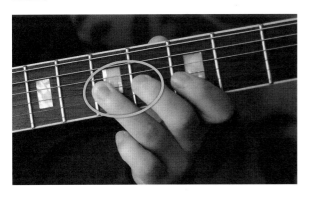

■ 傷腦筋的話就回去五聲 注意差在這裡

吉他的歌唱旋律自藍調以來，就是建立在小調五聲音階上。而且，其實爵士也是會用到五聲的。所以當自己跟不上和弦變化時，就坦蕩蕩地仰賴五聲音階吧！相信各位在彈完變化延伸音後，都有過「不曉得後面要接什麼樂句！」的經驗，這時只要回去彈五聲，一定能化險為夷！（圖51）

「 超級帥氣 」用重音奏法 ✕ 爵士元素完成變化自如的手法

Chapter 3 也來到了最高潮的部分。想將前面學會的爵士樂句，以 Neo Soul 吉他的方式演唱出來，就把它跟 Chapter 1 教的重音奏法結合在一起吧！

我可以看到……看到自己熟練彈著 Neo Soul 吉他的身影！

到此為止有任何不熟的，隨時都能翻回去確認。爵士的和聲，對平常沒在接觸的人來說，是需要花點時間去熟

悉的。就算沒辦法理解全部的內容也不用急。要有花上幾年的心理準備，慢慢去學吧！

的確，算上我受挫的期間，現在能對爵士這麼不陌生，真的花了好幾年呢！

學習一種新曲風本來就不是易事。閱讀本書的各位也不用感到著急，一步一步慢慢學起來就好！

不論何時，基本的主幹都是五聲。彈奏時如果想成自己都是在彈五聲音階，是不是會霎時有一種茅塞頓開的感覺呢？自然小調音階跟變化延伸音不過是在五聲上加入一些額外要素罷了。

先在指板上找出根音在第六、第五弦的 B 小調五聲，然後想像各音型所能使用的重音奏法落在哪（ 圖 52、 圖 53 ）。 再各自與 F#7 和 D7 的 Altered Scale 做結合（ 圖 54 ）。

能在腦中抓到所有指型的位置後，就試著彈彈看集結 Chapter 3 精華的樂句吧！

\在這裡/
重點

就算沒辦法立刻理解爵士的元素也請別擔心！學習一種新的音樂類型本來就會花上一定的時間。吉他是值得奉獻一生的興趣，以年為單位去做規劃吧！

圖52 重音奏法速覽表（ 根音在第六弦 ）

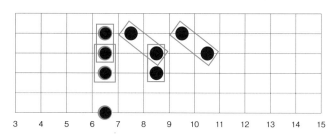

圖53 重音奏法速覽表（ 根音在第五弦 ）

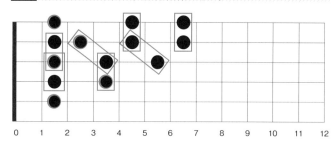

圖54 Altered Scale（ 根音在第五弦 ）

本書以根音在第五弦為主！

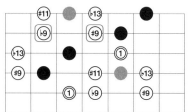

● Altered Scale裡 不含伴奏和弦的和弦五度音

□ 這次要使用的 變化延伸音

● 屬七和弦的 組成音

照片27 握琴頸的方式比較偏古典型

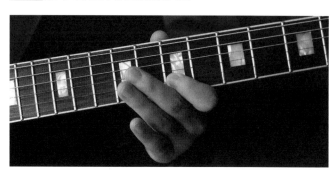

Ex-53 「魅惑組合」爵士元素 × 重音奏法的雙重攻擊！　　示範音檔　影像示範｜Track 53

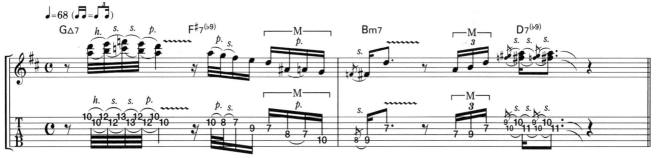

在彈奏 Neo Soul 吉他時，左手握琴頸的方式，基本上都建議使用較接近古典型的握法（**照片 27**）。因為這類樂句很少用到推弦，比較多重音奏法與爵士元素等等，故以此種握法較利於彈奏（**Ex-53**）。

Ex-54 「登峰造極的樂句構想」這就是 Neo Soul 吉他！　　示範音檔　影像示範｜Track 54

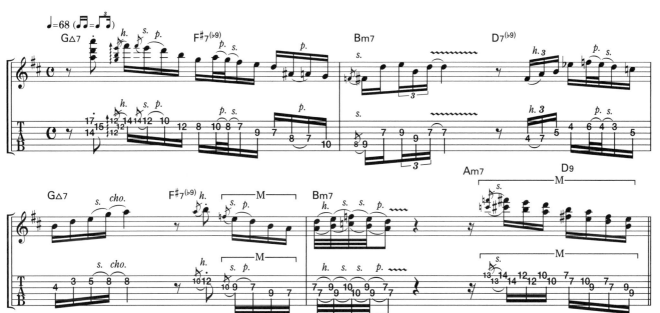

集結了 Chapter 3 所有的內容、難度 MAX 的正統樂句！（**Ex-54**）

五聲、重音奏法、自然小調、和弦和聲、爵士元素……必備的「知識」全都在這了。不過，這裡還欠缺一個決定性的關鍵要素，那就是語感。
在 Chapter 4，為了與前面所學的內容有更緊密的連結，解說的重點將不會是「彈奏什麼」，而是徹底著重在「如何彈奏」上！

■ 不需要緊緊跟著每個和弦　注意在這裡

學會 Altered Scale 後，很多人只要看到 V 7 就會想彈變化延伸音的樂句，但要當心別太過火了。變化延伸音雖然是爵士必備的元素，但就 Neo Soul 吉他而言，變化延伸音終究只是「五聲＋α」的概念而已。不論碰上什麼和弦，都要有只靠優美的五聲去彈完的想法。有這個概念後，再將爵士元素這個調味料加進去！（註：在此，α＝變化延伸音）

「 必看 」樂句和理論不是難在學，而是難在用 。

現在這年頭，只要打開 YouTube 就能免費觀看許多吉他的課程 。 相信本書的讀者們，也有不少人平時會利用 YouTube 來增廣見聞 。

我平常也都是利用 YouTube 或是 IG，這類免費的社群平台蒐集與吉他相關的資訊 。 在這網路發達的世代真是非常方便，我能在 20 來歲就以吉他講師的身分出版教學書，也是拜這些工具所賜 。

現在已從反覆播放唱片 、錄音帶的時代，進化到僅靠小小一支手機就能獲取大量資訊的時代了 。

生活中要什麼資訊都垂手可得，所以吉他彈得好也是理所當然 ！

……奇怪，但我彈得並沒有多厲害……為此感到害怕的各位，請放心 。

儘管資訊唾手可得，但也不代表人人都能進步神速 。

當今這個時代，雖然「 知曉 」新的理論和樂句變簡單了 ！但，就「 熟練使用 」這項「 功課 」的難度，還是跟以前一樣沒變 。

這邊想請問各位一個問題，最近看 YouTube 學的樂句，有多少是能在即興中彈出來的 ？

我想應該有不少人的答案都是「 沒有 」。 這也說明了，要熟練並用好一段樂句是很困難的 。

本書除了講授新的知識外，也會聚焦在經過什麼程序才熟練這點上進行解說 。

在學會新知識後，每個人到能熟能生巧的過程也不盡相同 。

● 有些人是，總之彈到手指成習慣就對了
● 有些人是，徹底搞懂理論後彈起來才覺得踏實
● 有些人是，先在即興中用用看再說

理解自己是哪種學習類型，對進步也是極為重要的 。 試想一下，自己在學會樂句與理論後想怎麼做吧 ！

Chapter ④

學會 Neo Soul 的
彈奏語感吧

「 為什麼光看書也不會進步 ？」
語感決定了一切

本書也到一定分量的頁數了。 到這邊為止，已經將重音奏法、自然小調音階、和弦和聲、Altered Scale 等 Neo Soul 吉他不可或缺的知識，介紹給各位了。 相信大家眼中的彈奏視野應該已經拓展了不少吧 ？

嗯 ！ 感覺只要練習在這裡學會的東西，就能更上一層樓。

很好 ！ 沒錯，剩下的就是看自己的修行了。 但在這之前，最後還有一個很重要的元素要介紹。 而能將新學的知識、練好的樂句確確實實轉變成自己的音樂，最最重要的元素，就是「 語感 」。 在這個看似一般的語詞裡，卻涵蓋著強弱、速度感、音色等各式各樣的要素。

總括來說，先前教的知識為「 要用吉他彈什麼 」。 接下來要教的語感則是，「 要怎麼彈吉他 」。

　　我想，有不少人是透過書本或 YouTube 影片來學習新知。 但光只是增加知識，吉他也不會進步（ 照片 28 ）。 這一切，全都取決於語感。

　　每種曲風都有其追求的語感，不把樂句與樂句之間的細膩呼吸，以及該曲風特有的歌唱方式學起來的話，就不算是真正領會一種曲風（ 圖 55 ）。

　　在我的授課中，大多數的學生也都會卡在語感這關。 因為要將譜面 、語言所表達不出來的資訊融會貫通，真的非常困難。

　　在本書的最高潮章節「 Chapter 4 學會 Neo Soul 的彈奏語感吧 」中，我會盡可能地細細解說 Neo Soul 吉他的彈奏語感，請各位務必看到最後 ！

照片28 看書只能增加知識

圖55 每種曲風都有其特色語感

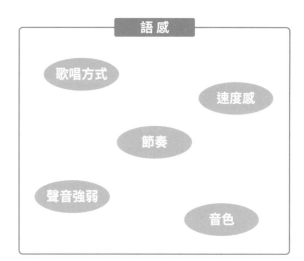

Ex-55 「素顏狀態」沒有語感的演奏　　示範音檔　影像示範｜Track 55

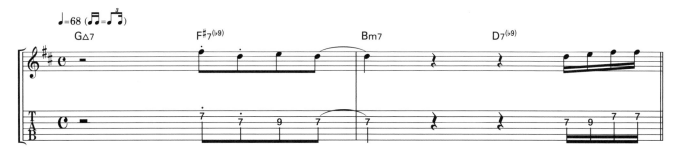

最受語感影響的就是五聲。 五聲正如其名為 5 個音符組成的音階，但音階一般而言都是像「Do Re Mi Fa So Ra Ti」這樣，由 7 個音組成的居多。

而五聲就是刻意減去幾個音，只留下人人都覺得好聽的音符，所成的音階。 由於音與音之間的間隔比一般的音階大，不靠語感去補足的話，就會淪於機械般的演奏（Ex-55）。

再沒有比不加語感的五聲還來得更難入耳的音樂了。「彈奏五聲時，一定要習慣性加入彈奏語感！」要常保有這心態才行。

Ex-56 「Neo Soul 感全開」加入語感的刺激演奏！　　示範音檔　影像示範｜Track 56

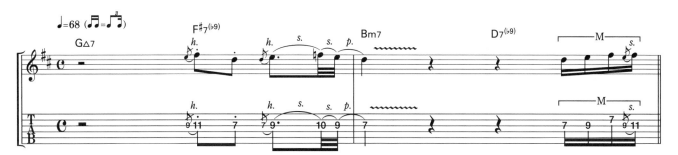

變化之大，是不是聽不出來這跟 Ex-55 是一樣的樂句呢？（Ex-56）。 各位要知道，像在 Ex-55 這原型上，加入高速捶弦、半音滑音等各式各樣的語感，才是五聲應有的樣貌。

■原出處介紹

Ex-56 參考的是 Tom Misch 這名吉他手的演奏。 他可是打造 Neo Soul 吉他基石的天才年輕吉他手！ 聆聽他的作品《Geography》（2018 年），可以欣賞到新時代的吉他彈奏語感！

「 捶弦技巧的潛力 」
彈奏 Neo Soul 吉他的三大語感 ①

一切取決於語感……讓我恍然大悟。老師說得沒錯，我好像以為自己看書學會新知識，就算是進步了……。

我明白你的感受。拓展知識是新鮮而有趣的，但深掘知識卻是一段平實又繁重的過程。本章會解說彈奏 Neo Soul 吉他所需的三大語感。但這其實也不是什麼新東西，都是應用各位已經會的技巧而已。第一個要介紹的，就是高速捶弦！

捶弦這技巧我也很常用！

這次就試著以超高速的方式，加入這個人人都愛的捶弦吧！比方說想彈「 Do 」的時候，以 [♭Ti → Do] 的形式加入一瞬間的裝飾（ 圖 56 ）。這就是這回要講的高速捶弦。

小調五聲音階能加入高速捶弦的位置，就是像圖 57 那樣相距 2 格的地方。建議以食指・無名指的組合去彈奏（ **照片 29** ）。比起單純地上行或下行五聲，加入高速捶弦能讓聲音變得更緊密細緻喔！

■ 用語感來記住五聲的位置

注意在這裡

這種說法或許有點極端，但各位今後除非碰上什麼天大的事，否則不會彈到沒加語感的五聲音階。心裡要有個觀念，彈奏五聲就是得加入語感。即便已經很熟指型了，這邊還是能跟捶弦的位置一起複習一下。

圖56 以高速捶弦裝飾「 Do 」

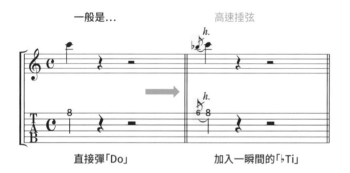

直接彈「Do」　　加入一瞬間的「♭Ti」

圖57 B 小調五聲的捶弦位置

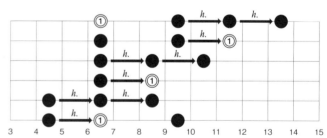

照片29 以食指・無名指為一組彈奏

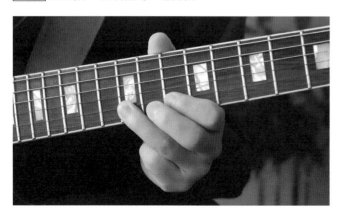

照片30 捶弦時當心別讓食指翹起來

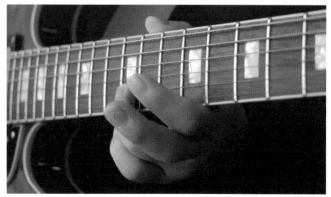

Ex-57 「捶弦技巧的潛力」光靠這招 Solo 就搖身一變㊙技　　示範音檔　影像示範│Track 57

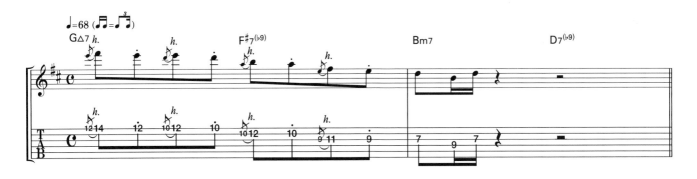

即便只是五聲單純的上下移動，加了一種語感就能產生這麼大的聽覺變化（**Ex-57**）。

相信這樣應該不難明白，語感對 Neo Soul 吉他而言有多麼重要了。Neo Soul 的「Soul」就藏在細節裡！這個語感雖然細小，但請藉本書徹底掌握它！

Ex-58 「新常識」別去正常彈它！高速捶弦的魅力演出　　示範音檔　影像示範│Track 58

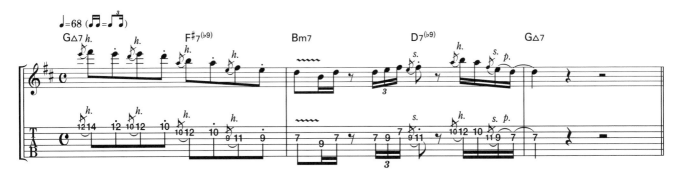

很多人在捶弦時常常犯一個錯，就是用無名指捶弦時，前面的食指會離弦（**照片 30**）。這樣無名指、食指的交替，會讓運指變得混亂，聲音顆粒也大小不一，謹記用無名指捶弦時，食指要保持壓弦的狀態！（**Ex-58**）

提到 Neo Soul 當然也得講到靈魂樂。例如 Stevie Wonder 或 Donny Hathaway 等傳奇歌手，他們的演唱都有加入細膩的語感變化。我們吉他在呈現上，自然也不能只是單純彈奏出音符而已。

「不單純彈奏，永遠都要做出語感變化」請把這點當作新常識，烙印在腦海裡吧！有需要時，高速捶弦肯定會是各位的利器之一！

④
3

「 更高階的滑音技巧 」
彈奏 Neo Soul 吉他的三大語感 ②

 Neo Soul 吉他的三大語感，第二個項目是半音滑音 ！

 經老師這麼一說，Neo Soul 吉他確實讓人有一種，加了很多細小滑音的印象呢 ！

 像 Tom Misch、Mateus Asato 等 代表性吉他手都非常愛用哦 ！

 滑音本來是為了讓運指變得流暢，從較遠的琴格移動到另一格的技巧，但在 Neo Soul 吉他當中，是用來營造細微的音程變化。 雖然搖滾多以推弦來做細微的音程變化，但刻意改成滑音也能讓聲響變得時髦帥氣呢 ！ 滑音的速度要不快也不慢，恰到好處才行。 請仔細聽本書的音源，抓到那個語感吧 ！

 這真的是在譜上打不出來的呢 ！

半音滑音就如圖 58 所示，只有跨過琴格這一個動作而已。 相信有不少人初學吉他時，都知道壓弦的位置要緊鄰琴格才容易發出聲響，但這邊要求的滑音只有一瞬間，著重的地方在於方不方便彈奏。

利用半音滑音的方式彈奏藍調音，可以呈現出 Neo Soul 吉他獨特的世界觀（ 圖 59 ）。 藍調音這個音符，在搖滾多半是以推弦的方式來表現。 而半音滑弦的呈現手法，對於掌握 Neo Soul 吉他

的特點也是相當重要的。

＼在這裡／
重點

吉他是藍調的樂器 ！ 不論什麼曲風都能用「 小調五聲＋藍調音 」來呈現。 但藍調音的呈現手法會隨曲風而異。 如果不掌握好這點，就很容易發生「 好像怎麼彈都不對…… 」的情況。

圖58 與一般滑音的差異

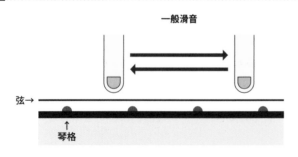

圖59 B 小調五聲的半音滑音位置

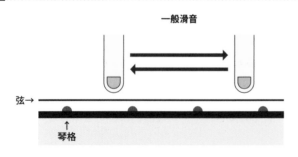

● 藍調音

照片31 大拇指固定在琴頸背後不動

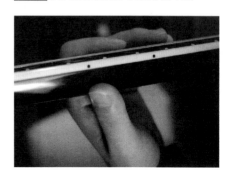

Ex-59 「加分的滑音」簡單卻實用的半音滑音！ 示範音檔 影像示範│Track 59

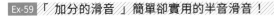

半音滑音是個很不起眼的技巧呢……。 可是，相信各位在聽過 **Ex-59** 的音源後，可以明白這對演奏的影響有多大。 吉他的演奏本身就是細膩語感的聚集體，光只是在其中一個滑音技巧上做改變，就會產生巨大的變化。

在滑音時，建議要固定住大拇指的位置（**照片31**）。 這邊的重點在於，要以拇指為基準，掌握手指當前的位置在哪。 說白了，在小調五聲中，其實半音滑音在哪都能用，但其中最有效果的是藍調音的位置。 把這點學起來吧！

Ex-60 「靈魂的吶喊」以滑音來呈現推弦的音程變化 示範音檔 影像示範│Track 60

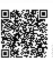

彈奏搖滾時，我們會隨著歌曲的高潮加入誇張的推弦，但在 Neo Soul 吉他當中，用來表達激昂情緒的技巧是滑音。 把自己的表情弄得跟彈推弦時一樣就好！（笑）

這邊用上了在 Chapter 1 學的重音奏法以及半音

滑音（ **Ex-60** ）。 一扯上重音奏法，滑音的難度也會加劇許多。 一開始或許很多人沒辦法讓延音保持下去。 這邊的重點在於，左手要確實壓好琴弦，直到該音符時值滿了才鬆開。

COLUMN

「 沒人主動教 」論吉他手真正的職責 。

吉他手真正的職責，就是保有吉他應有的聲響。 這句話的意思，其實就是要盡量去彈奏吉他才能有、其他樂器模仿不來的語感。 推弦就是最明顯的例子之一，這個技巧可說是吉他的特權。 雖然上面教的內容好像是要封印推弦，但其實滑音也是吉他特有的技巧！ 利用一瞬間做出橫跨琴格的「 嗶哩 」聲，這種韻味只有吉他這類有琴格的樂器才做得出來。

各位喜歡搖滾樂嗎？

喜歡 ！我當學生時很常聽 80 年代的搖滾。

這麼說來，你應該知道右手琴橋悶音囉 ？ 就是在彈強力和弦（ power chord ）時，將手腕置於琴橋悶住琴弦，用來製造「 趁趁趁 」聲響的悶音技巧。

當然知道，我超常「 趁趁趁 」的呢 ！（ 笑 ）

其實對破音的設定程度介於 Clean ～ Crunch 之間的 Neo Soul 吉他來說，右手的悶音技巧也是不可或缺的 ！可以讓聲音變得短促。 在本書前面出現的 Ex 中，也有不少地方指定要加這個悶音技巧。 這邊將徹底解說琴橋悶音不為人知的可能性 ！

Neo Soul 吉他是會用到琴橋悶音的。 由於 Clean ～ Crunch 所能呈現的音色有限，故這個以右手一口氣改變音色的技巧相當重要。

比方說，一個單純的五聲下行樂句，直接彈的話就是「 吉他手都習慣 」的那個聲響，但光是加入琴橋悶音，有節奏地去彈奏的話，就會變成 Neo Soul 的樂句（ 圖 60 ）。

所有的弦都以悶音的方式彈奏也不少見。 要不要悶音的標準，在於是否想強調該音符。 在樂句的編排上，如果想做強調的音，就會直接彈奏，其餘的音符則以悶音的方式帶過。 想讓重音奏法顯得不刻意做作的話，這個技巧也相當重要。

圖60 在琴橋悶音的狀態下彈奏五聲的下行樂句

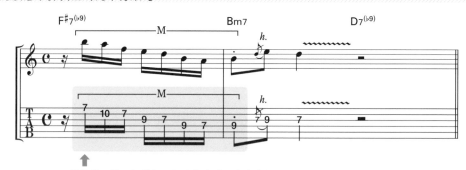
F#7(♭9)　　　　　M　　　Bm7　　　　　D7(♭9)

常見的五聲下行樂句以悶音的方式彈奏也會變得特別

照片32 琴橋悶音時的右手姿勢（ 第四～一弦側 ）

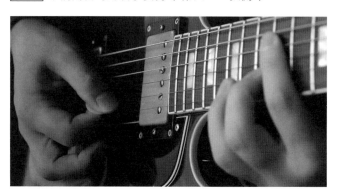

照片33 琴橋悶音時的右手姿勢（ 第六～五弦側 ）

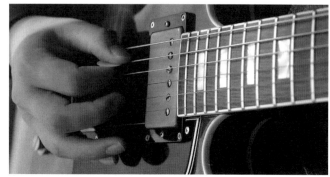

Ex-61 「震撼」單純的下行樂句加了琴橋悶音也會脫胎換骨！

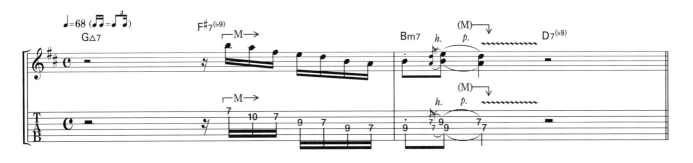

是不是很意外！單純的五聲下行樂句，在加了琴橋悶音後可以變得這麼多呢？（**Ex-61**）

在第四～一弦的高音弦，右手以跟彈奏搖滾時一樣的姿勢去悶音。第六～五弦的低音弦，為了不

讓音色顯得過於強烈，撥片在撥弦時，切入角度盡量與弦保持水平（**照片 32**、**照片 33**）。這樣能讓音符的聽感整齊劃一。

Ex-62 「全部悶音」聽起來有節奏感的琴橋悶音

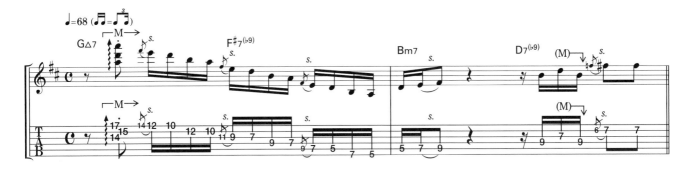

有些樂句甚至幾乎全部的音符都會加上琴橋悶音。**Ex-62** 一開始的從和弦和聲進入樂句，為希望低調、不讓聲響過於明顯，故加了琴橋悶音。

後面接的五聲下行也一樣採悶音的形式彈奏，讓整段樂句從第一個音符開始就保持整齊劃一的感

覺。一直到最後的第二弦第 7 格才解除悶音。從前面鋪陳到這邊，就是為強調第二弦第 7 格音，讓聽者留下強烈印象效果。

各位不妨也試著將先前學到，或是已經很熟的樂句改成悶音試試看吧！相信一定會有不小變化的。

「你這樣沒問題嗎？」彈奏 Neo Soul 吉他時 NG 的三種語感

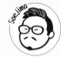 我們已經學完了彈奏 Neo Soul 吉他所需的三種語感，接著要反過來，介紹不該出現的 NG 語感。各位覺得有那些呢？

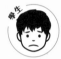 這個嘛⋯⋯實際一想，還真的想不出什麼呢！

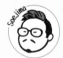 我這邊說的 NG，意思其實是「許多人常順著自己的彈奏習慣這麼做，但頻率太高就會聽起來不像 Neo Soul 的吉他」，而不是完全不能出現。

 真、真好奇！我會不會過關呢⋯⋯。

 那要公布答案囉！第一個，動不動就顫音。第二個，動不動就向下滑奏。第三個，完全沒有休止符（圖61）。

 哇～我好像每個都犯（淚）。

 別擔心、別擔心！NG 的原因在於頻率過高，好好理解為什麼，克制自己的彈奏習慣吧！

①動不動就顫音，意思就如字面所示，有些吉他手一找到機會就會顫音。加顫音其實沒有問題，問題在於頻率過高。其實有時候，不加顫音，讓音符短促收掉會更帥氣。

②動不動就向下滑奏，意思是每當樂句結束時，左手會自動回到第 1～3 格附近。這樣不僅每次都會回到起點，也會讓全部樂句最後的語感都相同，顯得枯燥乏味（照片34）。

③完全沒有休止符，就是字面上的意思，沒有休息一直彈奏。Neo Soul 吉他的精髓在於，如靈魂樂歌手一般的唱歌旋律。也就是說，希望能做出唱歌的感覺。一般唱歌都需要換氣對吧！想當然耳，吉他也該適度加入休止符才對。

圖61 Neo Soul 吉他的 NG 語感

三大語感	NG語感
☑ 高速捶弦	△ 動不動就顫音
☑ 半音滑音	△ 動不動就向下滑奏
☑ 琴橋悶音	△ 完全沒有休止符

照片34 你是不是每次彈完就習慣向下滑奏？

Ex-63 「 解決 」為什麼自己彈的吉他聽起來老調不時髦？

示範音檔　影像示範｜Track 63

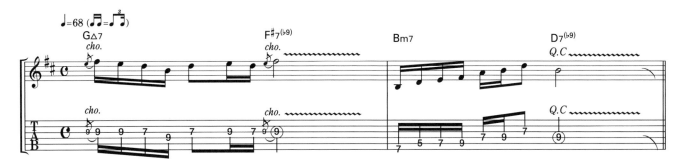

如果覺得 **Ex-63** 很像自己平時的彈奏習慣，那我要先說聲不好意思，拿這來當反面教材（ 當然，音樂是沒有所謂正確答案的，是好是壞最後還是得看個人喜好 ）。

這樣就很容易讓演奏變得單調、了無新意。 其實，有個辦法可以一口氣解決這些問題。 那就是，讓音符變得短促。 這樣不僅能防範顫音與滑弦的動作，同時也能空出地方加入休止符。

Ex-64 「 處方箋 」讓現在的彈奏習慣變得時髦 10 倍的訣竅

示範音檔　影像示範｜Track 64

先不管個人的喜好如何，上面這個樂句肯定是更有 Neo Soul 吉他感的（ **Ex-64** ）。 樂句尾巴的音符短促，並沒有向下滑奏（ Gliss Down ）。 各位不妨也跟自己平常的彈奏習慣比較看看！

▋**出現手指習慣的瞬間**

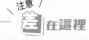

這邊提的「 手指習慣 」，指的是奏者沒靠耳朵，靠的是手指肌肉在演奏音樂的意思。 只要靜下心來聆聽，明明知道不滑弦，讓聲音短促收掉才比較乾脆，但手指還是不聽使喚……。 想打破這種狀態，只能反覆回去聽自己的演奏，搞懂彈奏習慣並一點一滴改善它。 拿出耐心慢慢來吧！

「讓樂句栩栩如生」充滿語感的演奏！

 既然已經學完彈奏 Neo Soul 吉他所需的三大語感，也知道哪些是不太適合的 NG 語感了，現在就正式來彈彈看 Neo Soul 吉他的樂句吧！

 真擔心我能不能活用前面所學……。

 沒有人是一開始就能精通一切的。試著加入自己能意識的到的範圍即可。

 我明白了！

 而且，一開始照彈整個樂句也沒關係。「這裡用了半音滑音。」有像這樣去分析、改善自己的彈奏習慣就沒問題了。

 我會慢慢來的！

 「要花上幾年才能彈出讓自己滿意的韻味。」這樣的想法其實一點也不誇張。請各位讀者也跟我一起，循序漸進慢慢精進自身吧！

　加入全部彈奏語感的 Neo Soul 吉他真的不好彈。就算彈不好也沒關係，一步一步慢慢練習吧！如果覺得一下子挑戰全部的語感有困難，就翻回前頁，複習各語感的各自樂句吧！

　練習時，可以將捶弦與滑音的位置放成一起來看（圖62）。相距2格的五聲用捶的，藍調音則用半音滑音去彈奏。左手的基本動作大致上是這樣。

　另外補充一個觀念，第四～六弦大多時候也都以琴橋悶音的方式在彈奏（圖63）。

圖62 B 小調五聲的捶弦・滑音速覽表

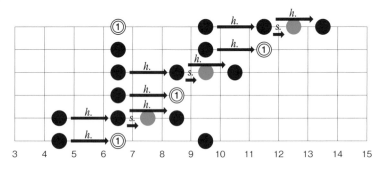

照片35 左手再忙，大拇指仍要時常保持在琴頸中段

圖63 一目瞭然，光用看的就知道這韻味多麼豐富

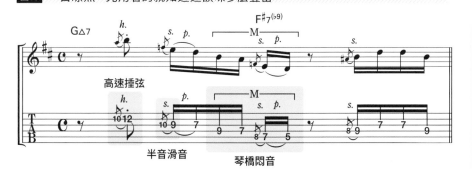

重點

這樣韻味十足的樂句，才是 Neo Soul Guitar 所謂的「正常」狀態。沒有韻味就不能叫做 Neo Soul Guitar。好好習慣這種滿滿韻味的 Neo Soul 樂句吧！

Ex-65 「讓吉他歌唱」〔五聲＋三大語感〕的魅力演奏　　　示範音檔　　影像示範｜Track 65

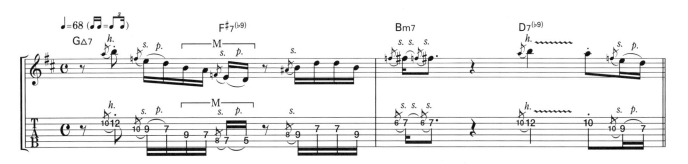

光是五聲與三大語感的組合，就能讓樂句相當有 Neo Soul 吉他感（**Ex-65**）。相信先前因為譜上有許多細小如「h」、「s」的裝飾音，就覺得本書樂句很難的人，到這應該能徹底理解箇中奧妙了。

由於左手經常用到捶弦和滑音等技巧，建議大拇指的位置盡量保持在琴頸背側的中段會比較好（**照片 35**）。整個扣住琴頸的握法雖然也不是不能用，但大拇指在琴頸背側的中段能夠有效減少左手的動作游移。

Ex-66 「元素滿載」〔重音奏法＋三大語感〕的正統演奏　　　示範音檔　　影像示範｜Track 66

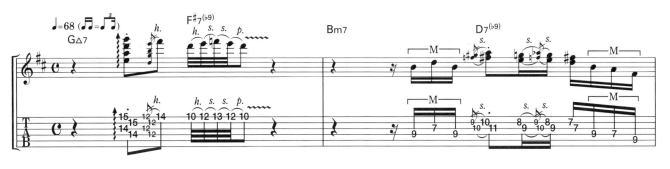

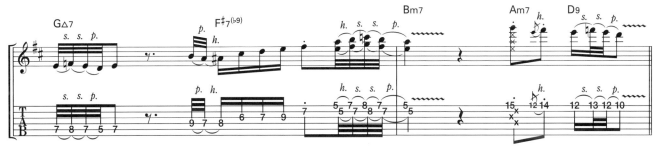

走到這一步已經沒什麼好說的了（笑）。這就是連哭鬧的孩子聽了也會噤聲的 Neo Soul 吉他！（**Ex-66**）由於樂句處處可見重音奏法，建議在彈奏時，左手拇指還是置於琴頸背後中段為佳。

使用悶音彈奏第四～六弦的低音弦，可以讓聲音的顆粒大小與高音弦的音符更加整齊。藉此也能呈現出 Neo Soul 吉他獨特的短促韻味。

彈奏重音奏法時，常會因為想彈好而使力過大，請盡可能地放輕彈奏重音時的力道，保持與其他音符一樣的聲音動態。

「 終極奧義 」
超正統 Neo Soul 樂句 ①

 本書的課程終於也到最後三大節段了。尾聲將近雖然令人不捨，但為了讓各位獨當一面，接下來將傳授 3 個超正統的 Neo Soul 樂句。 全都會彈的話就算獲得真傳了 ！

 好期待喔 ！但我真的能全都學起來嗎…… 。

 我想一開始就全都會彈的人應該算少數。 不用急，這部份就多花點時間慢慢來吧 ！

 說得也是，畢竟「 學會一種新曲風是需要時間的 」！

 一點也沒錯 !! 心態越來越正確了呢 ！

 跟著老師上課，我覺得自己也明白了該抱持怎樣的心境去練習。

 聽到你這麼說，讓身為本書作者的我真的覺得很有福氣。 那我們就趕緊開始吧 ！

這邊會一面介紹礙於篇幅，沒能放入主條目的 Neo Soul 吉他重要技巧，一面詳細解說樂句。

首先第一個技巧是「 錯開 1 個十六分音符 」。我猜各位在樂句開始時，一般都是從頭就開始彈奏。 這個「 頭 」指的是正拍，也就是跟節拍器 1・2・3・4 相同的時機點。

本書所舉的練習樂句，我想應該有不少比例，第

一個音符都是短促的休止符。 這種錯開 1 個十六分音符的技巧，就是讓各位的吉他演奏更顯時髦帥氣的夥伴（ **圖 64** ）。

各位平常彈慣的手法與樂句，或許加 1 個十六分休止符在前頭也會讓人印象大改喔 ！ 請務必試試看 。

圖64 錯開 1 個十六分音符

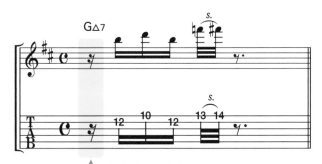

↑ 等1個十六分休止音符後才開始

照片36 在十六分休止符的時機點將撥片置於弦上數拍，保持節奏感。

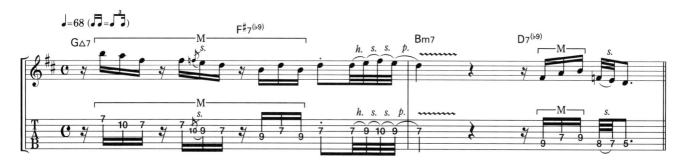

Ex-67 「專業人士的小密技」 必殺的十六分音符偏移！　　　示範音檔　影像示範｜Track 67

我在這邊刻意加了一堆十六分休止符（笑）
（**Ex-67**）。 就算樂句裡有這麼多休止符，聲響
聽起來還是很自然對吧！

抓不準十六分音符時值的人，請試著先將撥片放
在準備要彈的弦上，在這個狀態下休息。 我想應

該會有助於抓到節拍（ **照片 36** ）。

即便是這種單純的五聲樂句，透過錯開 1 個十六
分音符 、半音滑音等技巧，就能讓樂句聽起來栩栩
如生。 像這樣增添彈奏韻味手法，就是為樂句放
入生命的工程。

Ex-68 「終極奧義」超正統 Neo Soul 樂句①　　　示範音檔　影像示範｜Track 68

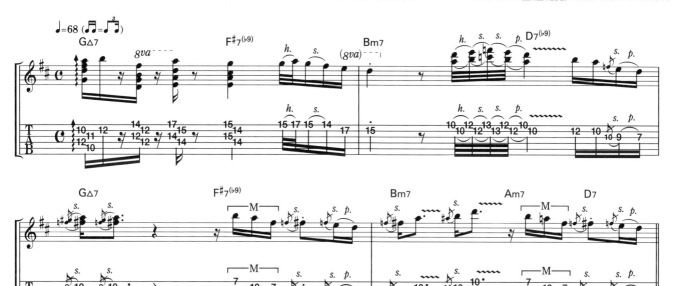

哎呀～塞滿了各式各樣的東西呢（笑）（**Ex-
68**）。 像這樣把要彈的東西全部打成譜時，雖然看起
來很誇張，但這就是我平常的彈奏內容。 換句話
說，Neo Soul 吉他平時就是會用到這麼多的彈奏
語感。 幾乎沒有單純的音符展現。

重音奏法 、和弦和聲 、爵士元素 、彈奏語感，
四個本書介紹的主條目都用上了。

沒辦法馬上彈整個樂句也沒關係，先擷取一部份
專心練習也是很不錯的。 覺得一口氣全部來很痛
苦的人，不妨就一小口一小口慢慢來吧！

我有個提議！各位要不要試著將自己的演奏影片上傳到社群平台呢？

我是有打算之後要這麼做……！

這已經是最近的主流音樂活動之一，不少人都有「 希望未來能拍影片上傳 」的想法。Neo Soul 吉他就是在當今這個潮流確立下來的曲風，我認為以樂手身分上傳影片是非常有意義的。

但應該拍些什麼才好呢……？

建議一開始可以先試著參加社群平台上舉行的活動哦！參加的人有業餘也有專業人士，水平也各自不一。遵循活動開設的主題，試著加入透過本書學到的樂句吧！另外，直接 Cover 本書的最終課題曲上傳也是 OK 的。也可以參加我的線上沙龍，從 1 對 1 的形式傳送影片開始哦。

各位不妨以 Neo Soul 吉他手的身分，開始上傳自己的彈奏影片吧！

本書礙於篇幅沒放入主條目，但可以讓 Neo Soul 吉他變得更帥的技巧，就是「 放慢（ Laid-back ）」（ 圖 65 ）。簡單來說……就是拖拍。

有些彈奏藍調吉他的達人，他們在這方面的技巧可是爐火純青，帥得不得了呢！我們這種初學者，可以先從嘗試在樂句裡放入這技巧開始。

■ 解讀譜面上沒有的資訊 ────────

放慢是譜面無法呈現的技巧之一。即便想用文字表達也有困難，是一種很受主觀意識影響的手法。只是看著 TAB 譜彈上面的譜表內容，就會遇到辨識障礙。此時，不妨靜下心來專心用聽的吧！聽完再去分析別人的演奏內容跟自己的差別在哪，做出改善。

圖65 放慢

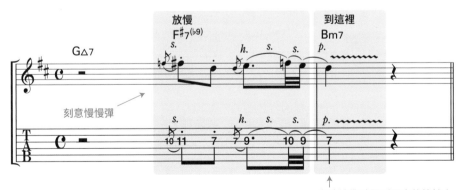

Ex-69 「超老成」藉由放慢所展現的吉他魅力！

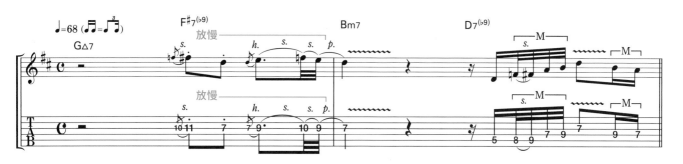

　　樂句一開始就用放慢的方式彈奏（**Ex-69**）。相信各位在聽過音源後，就能直覺性明白「原來放慢指的是這種蓄氣的感覺呀」。放慢這個技巧的訣竅，就在於事先決定好要在什麼時機點回到原本的節拍。

　　以這個樂句來說的話，就是第二小節頭一個音符。前面雖然盡情放鬆放慢，但記得要在第二小節的正拍回到原本的節拍上。

　　說到放慢的達人，應該還是藍調巨人 B. B. King 吧。是不是很久沒聽他的作品了呢？他精湛的放慢技巧會讓人聽得如癡如醉喔！

Ex-70 「終極奧義」超正統 Neo Soul 樂句 ②

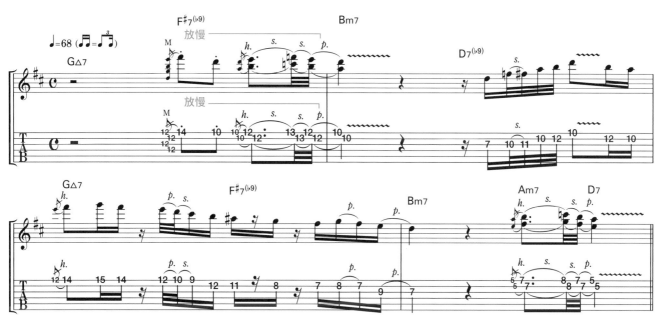

　　嘗試以放慢的感覺去彈奏重音奏法吧！**Ex-70** 也是難度 MAX 的超正統 Neo Soul 樂句。結束一開始的放慢後，就用短促的音符發起攻勢吧！這種精確與鬆垮的時間感對比，會產生悅耳的聲響。

　　樂句第三小節的〔 GΔ7 → F#7(♭9) → Bm7 〕進行，也確實加了爵士元素在裡頭。藍調的放慢、R&B 的語感、爵士的用音……「Neo Soul 真的融合了各式各樣的樂風耶！」各位是不是也有這種感覺呢？

「終極奧義」
超正統 Neo Soul 樂句 ③

本書的課程終於也到最後一個項目了。上到這邊各位有什麼感想嗎？

我覺得自己更明白那些時髦的演奏內容是什麼了！Neo Soul 這曲風也讓我非常有興趣，從明天起我就要開始找音樂來聽了。

我很高興可以學到這麼多在社群平台上看到的吉他技巧！而且自己也明白了，像是，五聲的用音、語感，比技巧更重要的元素。

孺子可教啊（淚）。雖然課程結束令人不捨，但希望爾後也能與各位一同炒熱 Neo Soul 吉他風潮。從今天開始，你我就是活在同個時代、志同道合的 Neo Soul 吉他手了!! 有機會就一起 Jam 吧！

3 年後……

好耶，昨天上傳 IG 的影片已經播放超過 1000 次了～！

今天也到外面 Jam 一回吧！

　　本書最後要介紹的技巧，就是「滑弦式顫音」。一般提到顫音，指的通常是小幅度地搖動琴弦，但在 Neo Soul 吉他，會透過快速的反覆滑音來製造讓人印象深刻的顫音效果。

　　選好要顫音的音符後，滑至高 1 格處，再滑回原格的位置，如此反覆 2、3 次。可以做出一般顫音所沒有的聲響喔！（圖66）

　　Chapter 5 有徹底活用了本書所有內容的最終課題曲在等著各位。請務必挑戰看看哦！

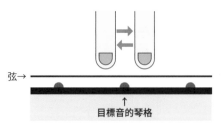
圖66 滑弦式顫音
在較原始音高半音處反覆來回
弦→
目標音的琴格

照片37 彈奏滑弦式顫音時的左手姿勢（琴頸正面）

照片38 彈奏滑弦式顫音時的左手姿勢（琴頸背面）

圖67 透過本書所學的 Neo Soul 吉他四大元素

①重音奏法	②和弦和聲	③爵士元素
☑ 四度的重音奏法	☑ ○△7的轉位	☑ 變化延伸音
☑ 三度的重音奏法	☑ ○m7的轉位	☑ V—I
☑ 六度的重音奏法	☑ 使用9th的延伸和弦	☑ Altered Scale
☑ 五聲音階	☑ 指彈伴奏	
☑ 自然小調音階		

④彈奏語感	☑ 高速捶弦	☑ 半音滑音	☑ 琴橋悶音



Ex-71「上鏡的吉他演奏」用滑弦式顫音來耍帥！ 示範音檔 影像示範｜Track 71

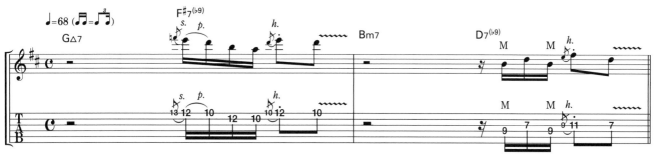

滑弦式顫音這個技巧，在近年可看到 Tom Misch 等 Neo Soul 吉他的代表人物頻繁使用，為不可或缺的彈奏技巧。

即便只是單純的五聲音階，加入滑弦式顫音也能讓聲響變得如此華麗！（ Ex-71 ）確認好左手的彈奏姿勢，練習怎麼自然而然地加入樂句吧（ 照片 37、照片 38 ）！

Ex-72「終極奧義」超正統 Neo Soul 樂句③ 示範音檔 影像示範｜Track 72

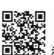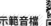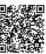
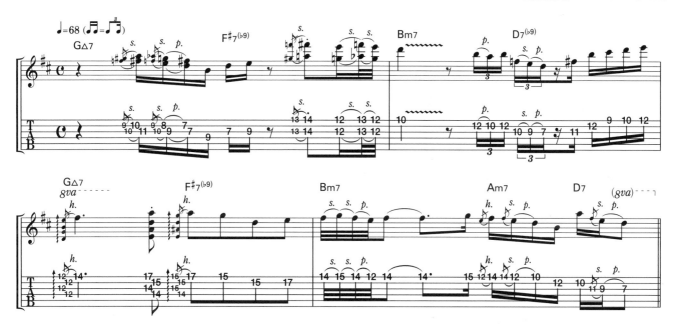

終於到了本書要介紹的最後一個樂句（ Ex-72 ）。本書將 Neo Soul 吉他分成了四個元素來解說，重音奏法、和弦和聲、爵士元素為「 要彈奏什麼 」的知識，而語感則是「 要如何去彈 」（ 圖 67 ）。

要在看完本書的瞬間，自由自在地把玩所有元素絕對不是易事。 還是要老生常談一下，學習一種新曲風是需要花上幾年時間的。 放慢腳步，循序漸進地學習吧！

我最後準備的最終課題曲也可以只彈部分，不需要全部彈完，照著自己的步調去練習吧！那麼各位，我們有緣下堂課再會！拜拜囉～！

「 學久了不好意思問 」說起來 Neo Soul 到底是怎樣的音樂 ？

「 Neo Soul 吉他 」的彈奏風格，與被稱「 Neo Soul 」曲風兩者間的實質涵意是有落差的 ！

一般認為 Neo Soul 這音樂類型誕生於 2000 年前後 。 代表性的音樂家有 D'Angelo、Musiq Soulchild、Erykah Badu 這三人 。 這邊將介紹他們的推薦曲，請務必聽聽看 ！

① D'Angelo：「 Brown Sugar 」
靈魂樂與嘻哈的融合 。
整首曲子一直反覆跑｜ **Em9 A7** ｜ **Bm7 F9** ｜這個和弦進行，以映襯出 D'Angelo 的主唱旋律 。 這也是經常出現在爵士 Session 裡的曲子 。

② Musiq Soulchild：「 Just Friends (Sunny) 」
Neo Soul 的超經典和弦進行 。
將爵士標準曲昇華到 Neo Soul 的名曲 。 時至今日還是有許多 Neo Soul 的新曲都採這個和弦進行 。

③ Erykah Badu：「 Other Side Of The Game 」
漂浮感 MAX，為 Neo Soul 黎明期的名曲 。
在 Neo Soul 的女王 Erykah Badu 的歌曲裡，可見形成強烈對比，滿滿漂浮感的和弦進行與藍調主唱旋律 。 依舊是現今 Neo Soul 的基本型態 。

這三人的共通點在於，充滿漂浮感的和弦進行，與以五聲音階為中心的歌唱旋律 。 雖說是五聲，但其中散落了大量的細膩語感，只聽一次或許很難明白箇中奧妙 。

而所謂的 Neo Soul 吉他，指的是聽這類 Neo Soul 音樂長大的世代，也就是當初 2000 年代的 Guitar Kids 到現今的 20 ～ 30 來歲，透過網路向外傳播開來的吉他彈奏風格 。

因此在 Neo Soul 吉他裡，塞滿了像這三人歌唱時的語彙 。 也就是 Chapter 4 中所講的彈奏語感 。 想辦法用手上的吉他，演唱出如那三位偉大主唱的五聲樂句吧 ！ 只要能在充滿漂浮感的和弦進行彈奏出……那麼你也是一名 Neo Soul 吉他手了 ！

Chapter ⑤

練習最終課題曲
成為 Neo Soul 吉他手吧！

 本篇的課程雖然都結束了,但就某種層面而言,最精彩現在才要開始!徹底活用在本書學的四大元素,一起演奏這首我寫的最終課題曲吧!話說回來,Neo Soul 吉他的四大元素是哪些來著?

 這個嘛……有「重音奏法」、「和弦和聲」、「爵士元素」、「彈奏語感」。

 非常好哦。你對哪個項目特別有印象呢?

 多年崇拜爵士吉他卻受挫的我,印象最深刻的是只加入一點爵士的樂句,就能大大改變聲響的「爵士元素」。還有,「重音奏法」也讓我覺得很震撼,同樣都是五聲竟然能有這麼大的差別。

 謝謝你的回答。你說對「重音奏法」、「爵士元素」特別有印象,那如果要你

 在一段即興中加入「和弦和聲」與「彈奏語感」的話,有辦法嗎?

 哇,光用想的我就腦袋要打結了。

 正常都是這樣的。一開始就活用在書上學到的所有知識,是極為困難的。真能做到這種事的人,除非是個超級天才,又或是書中內容早有八成以上都會,否則是沒辦法的。我本身也是那種從學習知識到付諸實踐,要花上許多時間的吉他手。那我至今為止都是靠什麼辦法記住樂句,應用在演奏中的呢?說穿了,就是靠 Cover 曲子。

 Cover 曲子去練習果然很重要呢!

 沒錯,說來說去 Cover 依舊是最強的練習方法!

在編寫最終課題曲時,我一直在思考「怎樣才像是 Neo Soul 吉他」這個問題。期間我回去聽了不少舊曲,也透過 YouTube 和 Apple Music 尋找新歌。這樣浸潤在各方音樂、收集靈感後,當我實際拿起吉他準備要作曲時,發現了一件事。

那就是,我本身沒有辦法為 Neo Soul 這曲風與 Neo Soul 吉他下縝密的定義。就算到處聽了許多音樂,到頭來我還是說不清 Neo Soul 是什麼,而 Neo Soul 吉他又是什麼(笑)。

但就某種層面而言,這個結論或許也是正確答案。因為在此時此刻,Neo Soul 吉他依舊還是一種在社群平台上新發展、進化中的彈奏風格,若僅就此驟下定義才讓人覺得納悶。至少我們可以明白,這風格在今天,跟傳統的藍調或爵士是有別的。

既然這樣,那我在譜寫最終課題曲之前,就應該身先士卒,以一名社群用戶的身分,將自己認為是 Neo Soul 吉他的演奏影片上傳,告訴全世界「這就是我的 Neo Soul 吉他!」其實通往世界的門扉,就藏在各位的手機裡。沒錯,這扇大門講的就是 IG!

我立刻申辦 IG 帳號,發表了幾個約 1 分鐘的吉他樂句。沒想到,有不少人對此做出了回應。讀完他們傳來的訊息後,看來我的演奏內容是貼近 Neo Soul 的(笑)。

本書的 2 首最終課題曲,都是以我自己發布到 IG 上的內容再另做延伸發展的。

第一首《Life》(右頁的簡要總譜／P.90 之後為 Ex-73)要表達的是,「其實比起去計較 Neo Soul 該是什麼聲響,更該將它視為像是一種人生哲學……」這個結論。當自己某天拿起手機滑 IG,開頭就是飄揚出一段指彈 Riff,覺得這好有 Neo Soul 的感覺……吉他人該描繪(彈奏)的就是這種,在現代生活中的一景!請各位務必試試看!

最終課題曲《 Life 》的簡要總譜

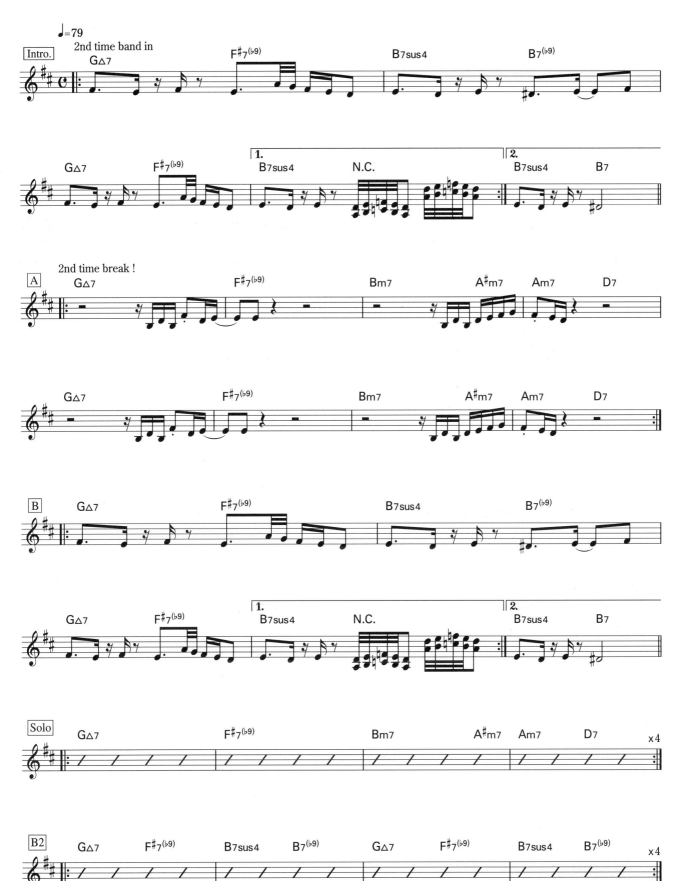

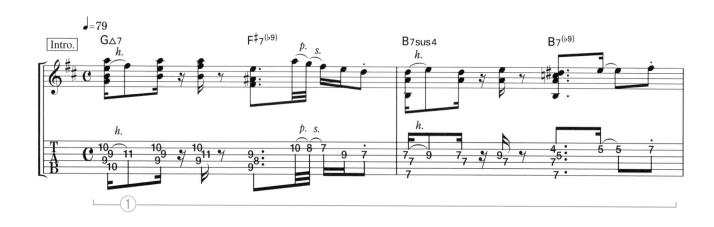

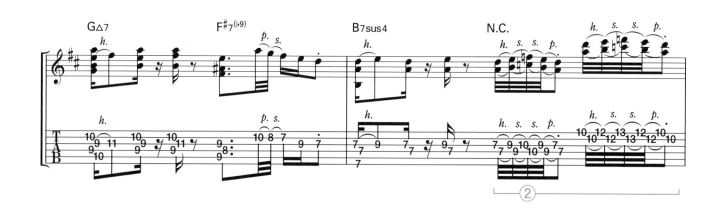

[部分解說]

① 這 是 常 在 IG 上 聽 到 的 獨 自 完 成 型 指 彈 Riff 。 請 用 在 Chapter 2

「 『 Neo Soul 的 必 備 技 巧 』 學 會 指 彈 伴 奏 」 來 彈 彈 看 吧 ！ 當 然 要 用 撥 片 彈 奏 也 是 OK 的 ！ 但 如 果 能 將 撥 片 藏 在 右 手 某 處 ， 迅 速 切 換 成 指 彈 的 話 ， 看 起 來 就 更 有 專 業 吉 他 手 的 風 範 。 我 個 人 習 慣 藏 在 右 手 的 中 指 （ 照 片 39 ）。

照片 39　在指彈與撥片彈法之間做轉換

② 用 四 度 重 音 奏 法 （ 圖 68 ） 製 造 出 給 人 深 刻 印 象 的 樂 句 。 這 邊 我 刻 意 讓 樂 團 休 息 ， 以 凸 顯 出 吉 他 的 四 度 重 音 樂 句 。 音 採 重 音 編 曲 ， 彈 奏 上 也 容 易 過 於 用 力 ， 要 盡 量 放 鬆 力 道 ， 讓 重 音 音 量 與 其 他 音 符 統 一 。

③ 乍 看 之 下 是 純 五 聲 樂 句 ， 但 處 處 都 加 了 Chapter 4 教 的 細 膩 語 感 。

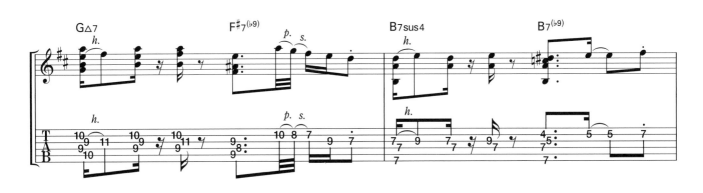

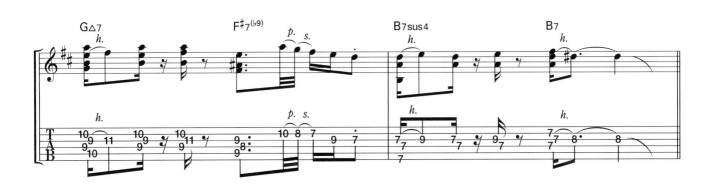

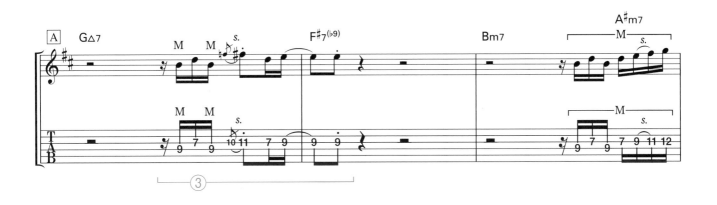

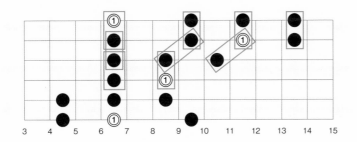

圖68 四度重音奏法的位置圖

比方說，彈奏第四弦第 9 格的根音時，右手會將音悶住。 這是因為我不想讓根音顯得比其他音符更突出。

第三弦第 11 格從低半音處滑音上去。 半音滑音也是很重要的語感對吧！像這樣藉由半音滑音去彈出藍調音也是很常見的手法。

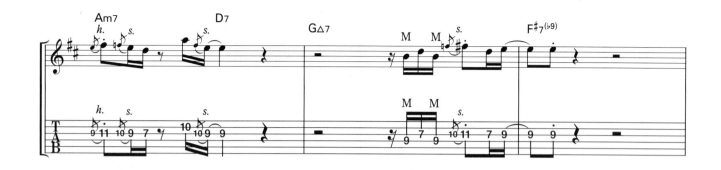

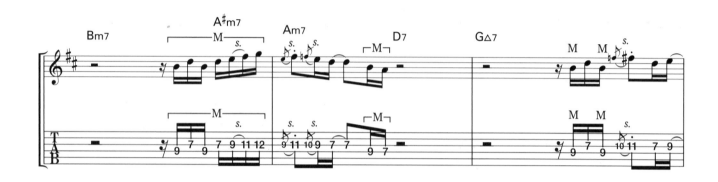

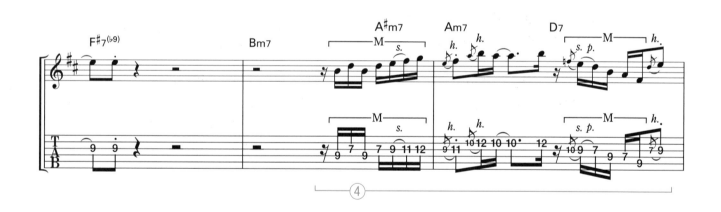

[部分解說]

④這首曲子的獨奏部分，基本上，只要有遵守每次需要重複的樂段，其餘部分可以按自己的方式重編無妨。並沒有「非得這樣彈不可」的規矩，希望各位別給自己設限。

話雖如此，如果我一開始就講「可以自由發揮！」相信也有人會頭疼吧！所以在尚未習慣之前，試著模仿我編寫的內容也是不錯的練習。在 Am7 的第二個音之後就是即興的地方，在練習譜上的內容時，也請思考如果是自己，會怎麼去填滿這個空間（圖 69）。

⑤在 A → B 的樂段切換處，右手同時也會出現 [使用撥片→指彈] 的變化。還不習慣前要將撥片藏在右手或許沒那麼容易，可以先試著放在桌上，或是

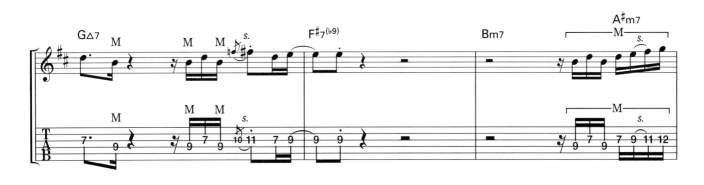

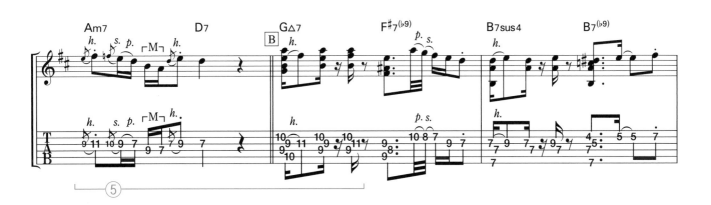

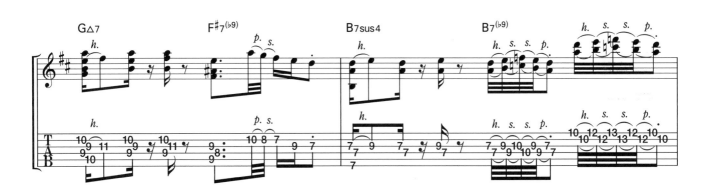

圖69 除了主題，其餘部分可以自由發揮！

用嘴咬著。另外，Ⓑ也不一定要勉強自己以指彈演奏，用撥片也是可以的。

我非常喜歡的吉他手Tom Misch，他也很常把撥片放在桌上或是咬著呢！

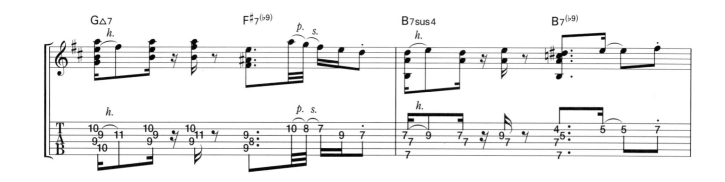

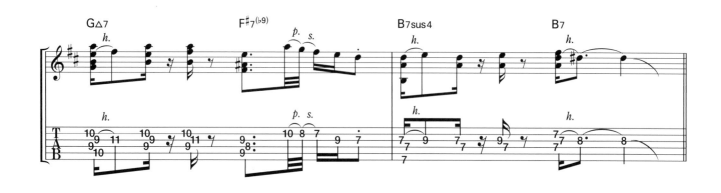

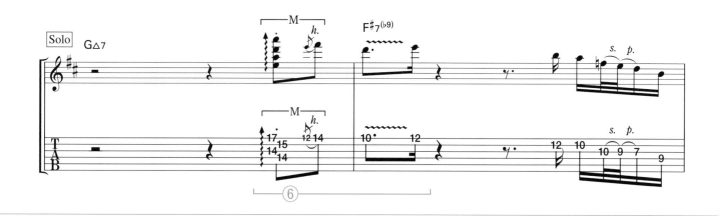

[部分解說]

⑥ Solo 樂句的第一個音符應用了和弦和聲的概念。 對 Neo Soul 而言，Solo 並不會去彈那種激烈的單音推弦，多是以複音樂句來呈現。

沒有很了解和弦和聲的內容……有這種困擾的人，請去複習 Chapter 2！這首曲子 Solo 的背景和弦，基本上都在 Chapter 2 找得到奏法。

此外，F#7(♭9) 上第一弦第10格的顫音，使用的技巧是 Chapter 4「『終極奧義』超正統 Neo Soul 樂句」所介紹的滑弦式顫音。 從第10格到高半音的第11格，快速地來回滑動2、3次。 最後在第10格結束音符，這樣就能獲得近似顫音的效果。

⑦ 由三度重音奏法構成的樂句。 重音奏法雖能一次彈響2個音，但它真正的意涵是，替自己的樂句彈奏和聲。 回去看它的前一小節的樂句就能發現，是以單音在彈奏相同的內容。 像這樣反覆彈奏2次相同的樂句，第一次用單音，第二次改成重音奏法，能帶來非常棒的效果喔！

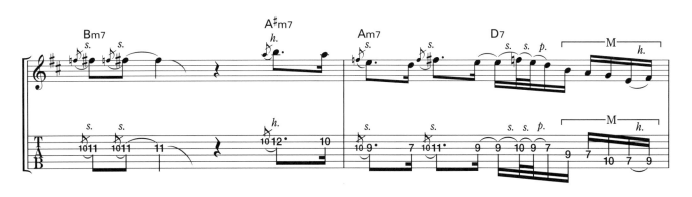

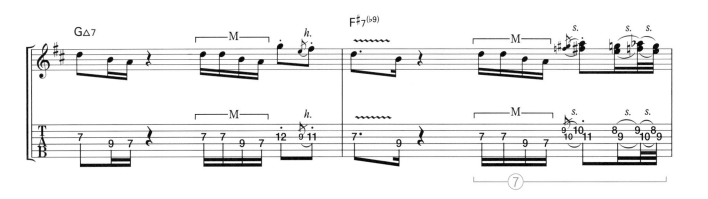

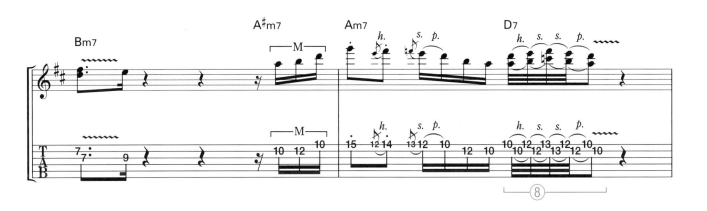

我不是很熟三度重音奏法的位置……有這樣困擾的人，就用**圖70**來複習吧！

⑧整段樂句的最後，用四度的重音奏法來收尾。有發現這個樂句在開頭也有出現嗎？此為點綴本曲的代表性樂句，所以在 Solo 時也有沿用。

圖70 三度重音奏法的位置圖

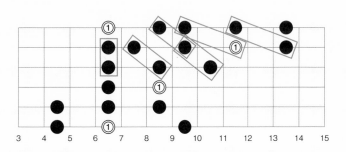

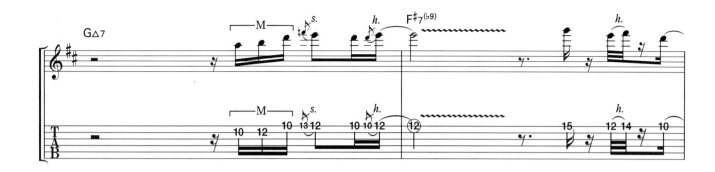

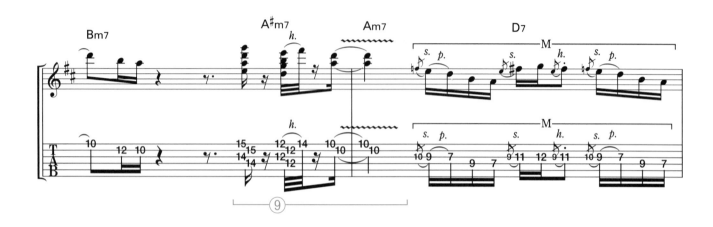

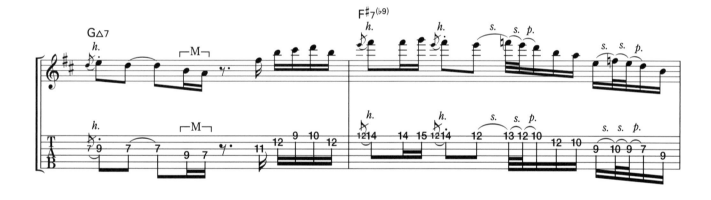

[部分解說]

⑨這個和弦應該滿多人會覺得陌生。因為這是組合重音奏法＋和弦轉位所寫的樂句。這樣可以讓指板上前、後和弦的轉換更加流暢。

這邊附上圖71做參考，我自己是用這方式來確認和弦在指板上的位置的。各位在寫複音樂句時不妨也試試看！

圖71 和弦和聲的三段活用法

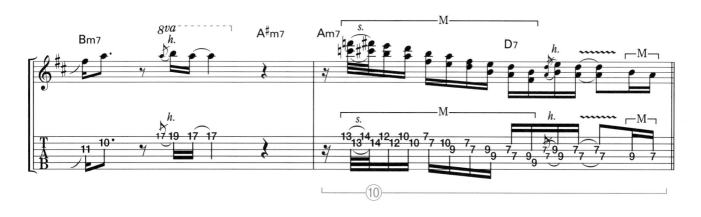

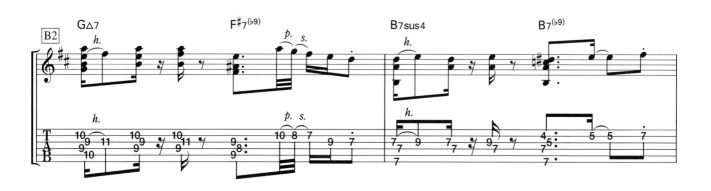

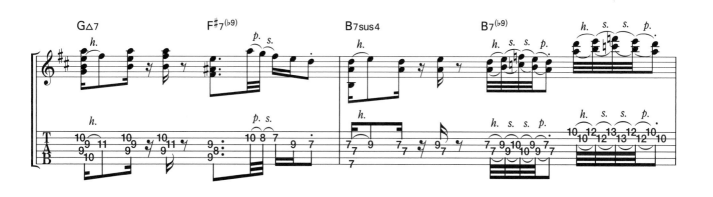

⑩ Solo 直接用四度重音奏法的連續下行做結束（**圖12**）。像這種讓人印象深刻的樂句，在 Solo 走到重要的部分時，都可以考慮用這方式編寫。但若出現的頻率太高，也會讓人生煩，基本上彈 1 次就夠了。

圖72 四度重音奏法的連續下行！

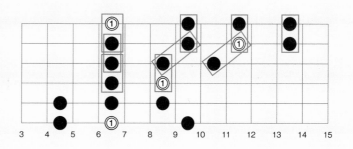

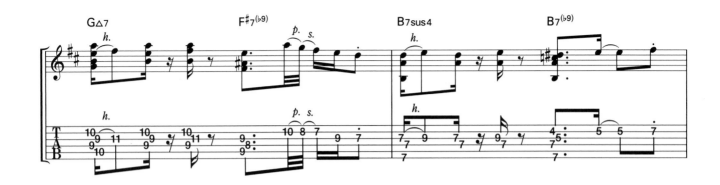

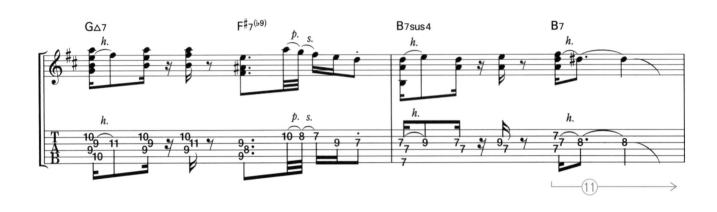

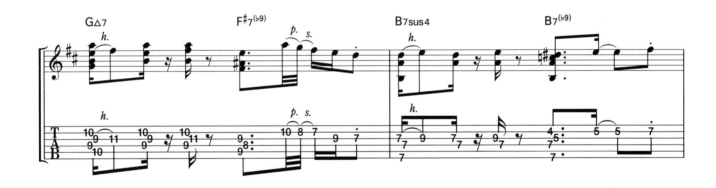

[部分解說]

⑪最後則反覆彈奏曲子的主要
Riff。中間也可以自由彈奏別的
樂句。 此曲基本上彈 B 小調五
聲都會合，試著彈奏五聲樂句，
將曲子的氣氛帶到最高潮吧！

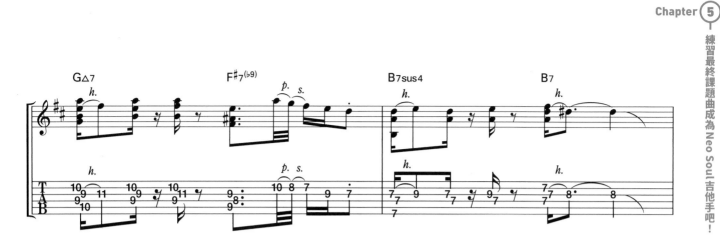

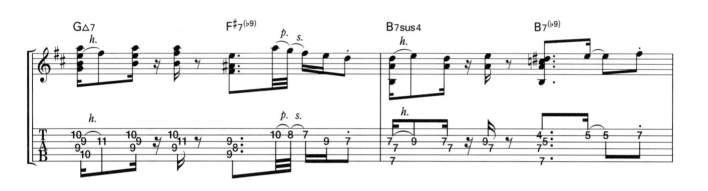

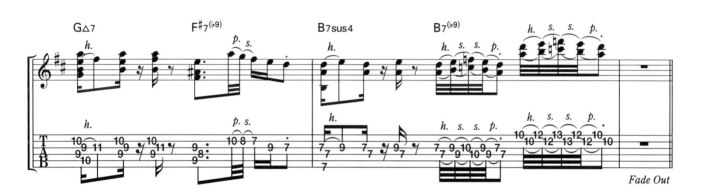

Fade Out

99

《 Crying 》高於 Demo 但不達流行歌，這就是 Neo Soul 。

第二首最終課題曲，在編曲上是以緩慢的節拍為主，在上頭利用和弦和聲彈奏吉他 Riff。 我說學生呀，你一直想彈的是不是就是這種曲子嗎？

一點也沒錯，雖然我自己也說不清，但我一直很崇拜這種感覺的聲響！

想要征服這首曲子，理所當然地，Neo Soul 吉他的四大元素都要會，但你覺得當中最重要的是哪個？

應該還是彈奏主要 Riff 時所用的「和弦和聲」吧？

是的！此曲最常出現的就是在奏響和弦的同時，也彈出主旋律的手法。 但另一方面，這部分就沒什麼爵士元素可言。 之所以會這樣，是因為彈奏的內容幾乎都是五聲。 既然主用音符為五聲，那就代表語感呈現重於其它。一面複習「和弦和聲」與「彈奏語感」一面練習的話，就能順利征服它！

我可以將自己彈奏這首曲子的影片上傳到 IG 嗎？

當然 OK！這麼做我反而更高興呢！Video 裡附的伴奏音源也歡迎你拿去用。

我聽完了整首曲子，感覺最後那邊超難的⋯⋯。

因為那邊寫的內容是我平時的彈奏習慣嘛！（笑）不過，這裡其實也是演奏者能自由發揮 Solo 的地方。 各位想在這邊彈自己的 Solo 也是 OK 的！不過，完整模仿我彈的 Solo，對練習 Neo Soul 吉他的四大元素也很有幫助，建議大家試試！我非常歡迎整首照抄，也喜歡看到各位自己改編！依照喜好去挑戰看看吧！

第二首最終課題曲《 Crying 》（右頁為簡要總譜／ P.102 之後為 Ex-74），要表達的是 Neo Soul 特有的放鬆氛圍。 這類 Neo Soul 的曲子，在編曲上都有非常明顯的特徵。

就是「複製＆貼上」以及「詮釋旋律」。

聽到「複製＆貼上」，或許有人會覺得這是在偷懶，但這個想法其實只對一半。 Neo Soul 這曲風當初都是以個人為單位的創作者發展起來的，為考量到獨自製作音樂的產出效率，某種程度上常會用複製貼上來完成曲子。 但，與其說這是複製貼上，還不如說是循環（ Loop ）更佳。

複製貼上的手法雖會一直反覆出現相同的節奏，但這種平淡、反覆的感覺，才讓人倍覺帥氣呢！那為什麼複製貼上的節奏可以變成一首歌呢？其原因就在於，當中加了時時刻刻都在變化的主唱和吉他等樂器。 平淡的節奏＋變化自如的極品。 這種編曲手法各位在製作音樂時也能使用，請務必將它記起來。

更進一步的特徵是「詮釋旋律」的手法。 以日本流行樂來說，主旋律多是以 [A 段→ B 段→副歌] 這樣的形式在做變化，但在 Neo Soul 與其說是主旋律，不如說是 Riff 更為貼切。 Riff A ＋ Riff B，這樣就一首歌了！它給人的感覺就是這麼簡單。

看簡要總譜就知道，A 的主旋律空空如也（笑）。空白處基本上都是給演奏者自由彈奏，但我在示範演奏中有用自己的方式去詮釋樂曲，各位不妨參考看看。

到了 B 就會出現主要的 Riff。 這部分算是彈起來稍有挑戰性的。 整首曲子的組成就是不停循環兩個不同的 Riff。 真的就處於比一般的 Demo 還豪華，但又不到流行曲那樣精緻的絕妙境界。 希望各位在彈奏時，也能好好感受這樣的世界觀！

最終課題曲《 Crying 》的簡要總譜 影像示範

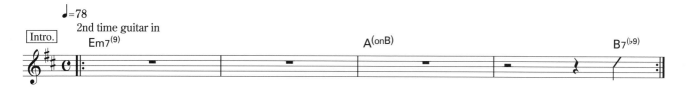

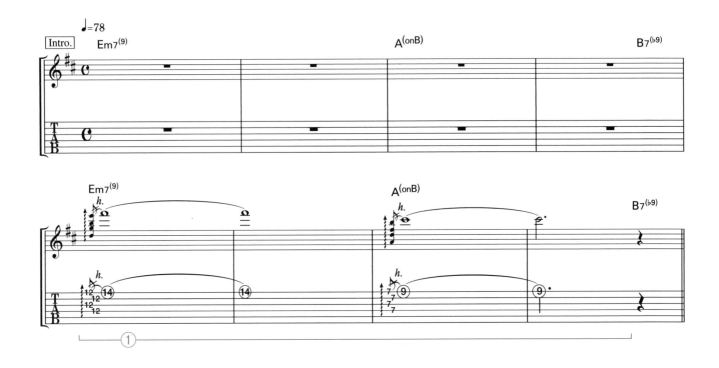

[部分解說]

①這裡出現的是 Chapter 2 介紹的高把位帥氣和弦，其後做前和弦的平行移動。此曲的伴奏從頭到尾都會彈奏這樂句，算是曲子的表徵。光是這樣就很 Neo Soul 了吧！（ 圖 73 ）

圖73　平行移動相同的和弦和聲！

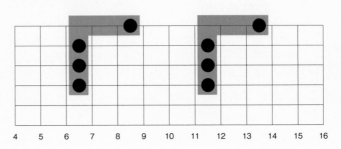

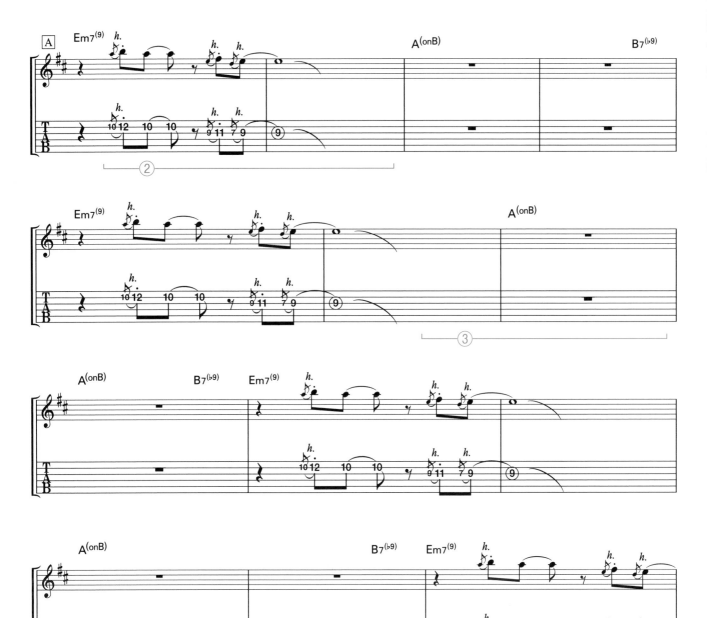

②單純的五聲旋律。雖然單純，但細看可以發現其中加了 Chapter 4「『捶弦技巧的潛力』彈奏 Neo Soul 吉他的三大語感」所介紹的彈奏語感——高速捶弦。即便是單純的下行樂句，也會因為語感而產生不同的聲響。不熟就翻開 Chapter 4 複習彈奏 Neo Soul 吉他不可或缺的語感吧！

③雖然譜面寫的是休止符，但這邊是能讓演奏者自由發揮的！我個人是故意想呈現空靈的感覺，所以才沒彈奏。有沒有發現就算吉他不彈奏，聽其他樂器也可以是很滿足的呢？

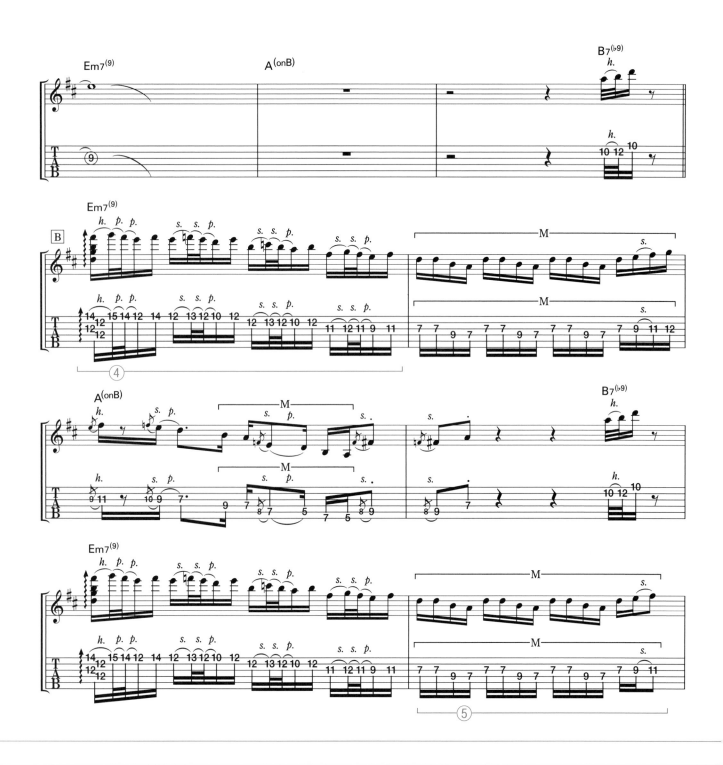

[部分解說]

④ 此曲的主要 Riff 登場！這是依據我在 IG 上受不少外國人好評的 Riff 所編寫的。讓一開始出現的和弦和聲再延伸發展下去。乍看之下或許會覺得複雜，但這樂句的基幹其實是 B 小調五聲！（圖 74）

圖74 看似複雜，但其實是 B 小調五聲的樂句

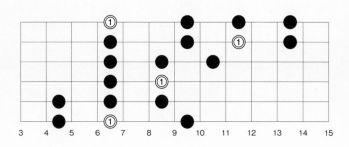

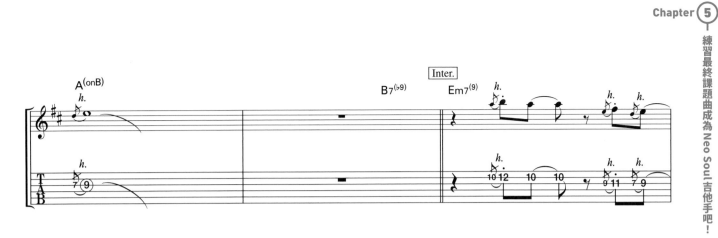

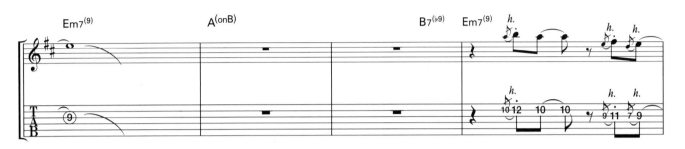

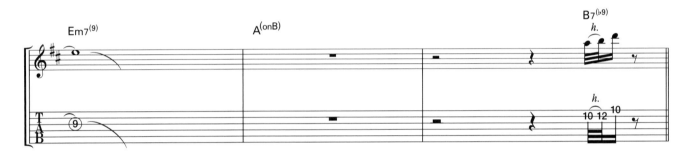

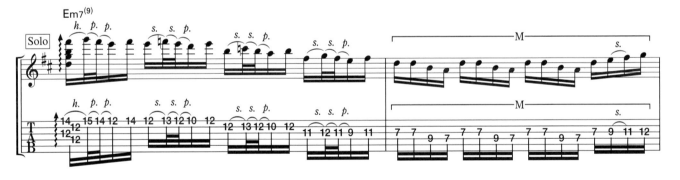

⑤藉右手的琴橋悶音做出短促
的語感。雖然是單純的五聲樂
句，但像這樣在樂句前後做出語
感的變化，可以讓它聽起來更順
暢。

105

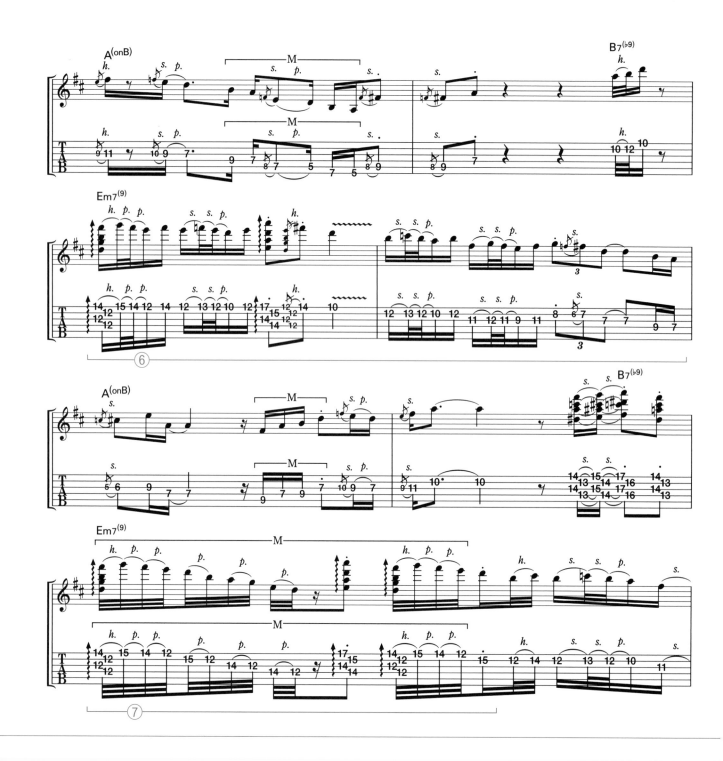

[部分解說]

⑥這裡是 Solo 段落，歡迎彈奏自己喜歡的內容。我個人是在彈奏主要 Riff 的同時，做了其他手法上的變化。

⑦曲放在樂曲最高潮處的高速 Neo Soul 樂句。彈奏時以悶音來營造出短促的感覺，左手也要記得做好捶勾弦音。

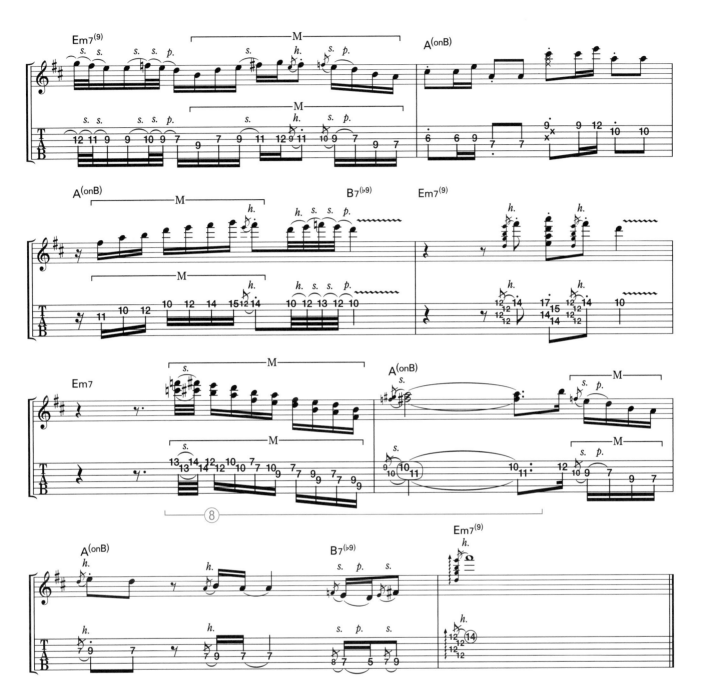

⑧四度重音奏法（圖75）的下行樂句，在 **Ex-73** 也有出現。這個樂句在 Chapter 1 也出現過好幾次。算是本書的象徵呢！請務必將它學起來！

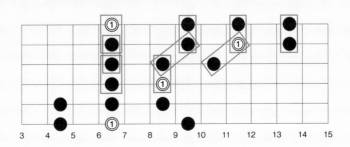

圖75 頻繁出現！四度重音奏法的下行樂句！

「 有聽這些就沒問題 」絕對推薦一聽的 Neo Soul 三大吉他手 。

看完本書認識了 Neo Soul 吉他後，我想各位應該會好奇該去聽哪位吉他手的作品比較好 。
雖然有人說這個時代沒有所謂的吉他英雄，但其實新的英雄正要從 Neo Soul 嶄露頭角 。 這邊向各位介紹影響我至深的三位吉他手 ！

① Tom Misch

帥氣的音樂配置讓人感受到爵士與嘻哈的元素，乘在上頭的悅耳吉他唱出藍調的憂鬱氛圍，再加上他那有如呢喃的歌聲 。 Tom Misch 就是肩負下個世代的天才吉他英雄之一。

他將自製的音源上傳到社群平台，躍升成世界級音樂家的樣子，就有如在社群平台上竄紅的 Neo Soul 吉他本身 。 無疑就是體現出當今這時代的吉他手 ！

② Mateus Asato

受搖滾千錘百鍊的紮實技巧，與好似在歌唱的極致語感 。 喜歡搖滾的人，肯定也會喜歡 Mateus Asato 的演奏 。 他本身沒有發行專輯，僅靠在 IG 上發布影片就成為世界知名的吉他手，也是代表 Neo Soul 吉他的吉他手之一。

看他穿著簡便，彈著帥氣樂句的身姿，簡直就是等身大的吉他英雄 ！

③ Isaiah Sharkey

以福音音樂與爵士為根源的正統吉他手 。 Isaiah Sharkey 備受當今全世界音樂家的矚目，為次世代的 Musician's Musician 。 單從 John Mayer 和 D'Angelo 在巡迴演唱中選用他，就能明白他的注目度之高 。

Isaiah Sharkey 雖是以樂手身分聞名世界的，但在他的個人作品中，可以聆賞到他甜甜的歌聲與才華出眾的詞曲 ！

後記

致超越 100 頁的 Neo Soul 吉他入門之旅也即將結束了。
與剛拿起本書的自己相比，

- 有更多彈奏五聲的新點子！
- 會用整個指板去彈奏和弦了！
- 稍微會一點爵士的樂句了！
- 明白自己彈的內容為什麼時髦不起來了！

相信不少人都有感受到上述這些變化。

翻閱本書只要有領會到其中的任一點，那對吉他的練習而言就算是大獲成功了。請像這樣，將小成功經驗累積起來，循序漸進地享受彈奏吉他的快樂吧！

各位從今天開始也是 Neo Soul 吉他手了。

我在本書開頭也有提過，Neo Soul 吉他是目前正在急速發展的新形態吉他演奏風格。今後雖會出現不少吉他英雄，但要確切成為一種曲風應該還需要花上一些時間。

也就是說，Neo Soul 吉他本身也還在進行一場沒有終點的旅程。

希望各位也能以 Neo Soul 吉他手的身分，一同加入這巨大奔流！

或許你將會……見證一個新時代的誕生！

接觸新的音樂與知識，覺得自己彈得比昨天更好更進步，真的是一種無可取代的愉悅感受。

希望這種感受可以為各位帶來活力，明天也有力氣拿起吉他，用吉他讓人生更臻圓滿。

今後也以 Neo Soul 吉他手的身分，一起開闢新時代吧！

Soejima Toshiki

■作者介紹

Soejima Toshiki

Session×Neo-Soul×Business 活躍這三個領域的「 新創企業音樂家 」
訂閱人數 3.7 萬的 YouTuber（ 在本書完成時⋯ ）
note 累計銷售數達 1000 本以上
Session 社團「 JAM 研 」社長
線上沙龍「 Soejima 沙龍 」負責人
社群平台影片發布企劃「 時髦五聲選手資格賽 」發案者
專攻 Session 的音樂教室「 LIFEBEND MUSIC SCHOOL 」代表

出身地：佐賀縣
出生年月日：1992 年 1 月 1 日

以 Session×Neo-Soul×Business 為主軸活動中 ！
吉他講師＋ YouTuber ＋經營音樂教室 。
自國中開始學習吉他，沉迷於 B'z 與 Eric Clapton 的音樂 。
夢想成為職業音樂人而到東京求學，但大學畢業後過著打零工的生活 。
因為靠音樂真的是三餐不繼，於 2016 年創業→ 3 年就發展成有 350 名學員的音樂教
室 。
訂閱人數 3.7 萬的 YouTuber 。 Note 銷售數達 1000 本以上 。

　■使用的吉他

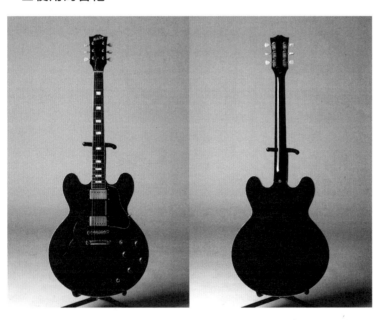

琴　頸：桃花心木
指　板：玫瑰木
琴　身：虎紋楓木
拾音器：Amalfitano PAF Model

　▲ AddicTone Custom Guitars 335 Model 。「 紅　色
跟夕陽漸層色的半空心都太常見了，想要一把與眾不同
的 ！」這是我懷著這樣的想法訂製的吉他 。 我很喜歡它
吸睛的湛藍色琴身 。